U0035137

當音樂響起，
你想起誰

吳孟樵

著

寫給向理想邁進的人

──為吳孟樵新書賀

文／隱地

吳孟樵的《當音樂響起，你想起誰》，這樣的書名，我立即想起音樂家史擷詠，還有音樂家的父親史惟亮。

儘管時間匆匆已經飄過十年，但我永不會忘記十年前的一個夜晚，有一個音樂家倒在他的指揮台上，前一分鐘他還昂揚地指揮著樂隊，為他自己編曲、主持的音樂會注入光和熱，下一分鐘，死神竟然不放過一個閃亮的生命，讓他立即停止呼吸。

那是二〇一一年八月十九日的晚上，中山堂台下有無數的觀眾，我是其中之

一、我們正聚精會神聆聽台上史擷詠指揮著的大型音樂盛會：金色年代華語電影劇場——電影幻聲交響SHOW。一場讓人精神抖擻的音樂會，即將進入尾聲，大家正準備大力鼓掌叫好，突聞一聲倒地擊掌落下，幕急急落下，然後是各種狐疑和無數問號，之後有人說倒地的音樂指揮家史擷詠已被擔架抬走，第二天多家媒體報導這件大事。

之後透過吳孟樵的筆，連續幾篇緬懷紀念文章，才一點一滴把音樂家的故事像接龍似地連了起來，原來他還是大音樂家史惟亮（一九二六—一九七七）的孩子，而史惟亮，在我一篇〈一條名叫時光的河——屬於我們的年代〉裡曾強調：「如果說音樂，一定是許常惠、史惟亮」，可見早在六〇年代，史惟亮就是一位耀眼傑出的音樂家。虎父虎子，史擷詠的故事，也像他父親，像史詩般值得為其好好寫一本傳記。

從電影、小說……吳孟樵連續多年來，不停出版新書，這本以「音樂」為軸心的書，孟樵又向前跨出了一大步，讓我們分享她的多才多藝，作為一個寫作的文友，為她無止境的向理想邁進，且又交出了一張出色的成績單，深感佩服。

＊隱地為作家、爾雅出版社發行人。

音樂與文字的浪漫邂逅

文／李哲藝

音樂和文字本來就是用來訴說人類情感的兩種非常好的方式與媒介，同時也是非常不一樣的表達方式，很多時候文字無法完整表達時，音樂卻可以非常適切地把情感傳達出來，但是絕大部分音樂的抽象形式，卻又需要文字加以做具象的陳述與轉譯，所以一直以來文字和音樂就存在於一種非常微妙的關係，甚至進一步地融合形式就是伴隨著文字一起出現的歌曲。當然在這樣的形式之下，兩者一定得說一樣的故事與情感，它也成為了人類文明上最受歡迎的一種表現方式，人人都愛唱歌，各個民族文化都有歌。

但是如果不是這種形式呢？以文字來陳述音樂中所呈現的情感變成了孟樵這

本書的主軸，作者孟樵所獨有對於音樂的感受力與觀點，常常使人發現新的思維模式，她的感性與知性，在本書中表露無遺，讓大家可以透過她的觀點與文字，更加能夠理解與想像很多我們平常不會去思考的音樂背後所要傳遞的故事與情感，或許並不一定和每個人都一樣，音樂本身也沒有要造成這樣的結果，但這絕對是一種充滿驚喜的分享！

＊李哲藝為灣聲樂團音樂總監。

當音樂響起，
你想起誰

我曾自認很會聽音樂，直到……

文／林查拉

第一次拜讀，最讓我驚訝的不是櫻桃（孟樵）聽的音樂有多廣雜，而是她感受得有多深遠；第二次拜讀，不免自慚書中提及的音樂我都聽過，卻不曾像櫻桃這般聽出箇中滋味與人生智慧。

和孟樵一樣，我也能以耳朵聆賞電影，以心靈感受音樂，但我卻無法像她這般細膩道出音樂如何牽動吾輩五感生命經驗的千絲萬縷，召喚記憶中許許多多被音樂所賜福的魔法時刻。於是乎，這本冊子，不再只是孟樵個人音樂體驗的文字集，更是教導我如何昇華音樂人生的指引。

* 林查拉為造次文化負責人。

音樂的本來面目

文/歐聰陽

音樂家在某種程度上，靈魂是相對不自由的，當音樂變成一種職業時，大部分時間是在為音樂服務。在孟樵身上很羨慕地感覺到一個音樂不受限的自由靈魂，在看了這本新著後更肯定了這個想法。

幸運地時值居家防疫，可以回歸享有被音樂服務的時光。「弦樂四重奏String Quartet」音樂是我的首選。

在不到一坪大的陽台，小風扇配著等級不高的藍芽喇叭，雖然微冒著汗，也能模擬出在音樂廳的感受。

音樂常常是被公開演出，沉浸在美好的群聚感。但對於音樂人，練琴和創

作，大多時候是很私人的，這可能也是許多音樂家追求的本來面目。

曾受納粹迫害流亡，作品禁演，又因為宵禁燈火管制期間，在二戰最後一年（一九四五年）因在戶外吸菸被誤槍殺的奧地利作曲家魏本（Anton Webern）的《A.WEBEN：Langsamer Satz》，是他於二十二歲時寫下，被認為是沒有完成的弦樂四重奏作品，也是他唯一傳世的弦四調性音樂。

小小的空間中反覆飄盪著，這首讓人聽了不願意結束的樂曲，片刻映照出你想起誰那種氛圍。

自由靈魂和不願結束⋯⋯

推薦吳孟樵這本書給愛音樂愛閱讀的朋友。

＊歐聰陽為就是愛樂Taiwan JustMusic 藝術總監、灣聲樂團One Song Orchestra行政總監，曾任職國家交響樂團樂團經理、台北愛樂室內及管弦樂團。

所謂動人心弦

文／顏艾琳

當音樂響起，有時是親子之間的回憶，有時是愛情的前奏，有時是事業的戰歌，有時是某一段年歲的主題或變奏。

七個音階譜成唱不盡的悲歡離合、酸甜苦辣的人性基調。打開孟樵的新書，每一個筆下的人事情境，交織著一首首流行樂、搖滾、交響曲、爵士等等不同的音樂，那些文字彷如音符流瀉，看了挑動心弦。

我大多是在漆黑的試片現場、或剛鑽出來一片亮晃晃的室外，匆匆與孟樵打聲招呼，只在少數幾場演講活動互動過。看似嬌柔文弱、體型削瘦打扮仙氣的S號美女，加上五官深刻頗有混血兒美貌的她，讓我很容易在暗室或一堆人的場合

認出她來。在那幾次演講活動上，孟樵的演說神采、講義投影檔案，都與細聲嬌氣不同一個氣場。

她因擔任史擷詠創辦的電影幻聲交響SHOW文字創意兼導聆，邀請我跟兒子、女詩人紫鵑於二〇一一年八月十九日中山堂，聆聽史擷詠編曲、現場指揮的電影名曲交響樂演出。我們在貴賓席看到一身白洋裝的孟樵出場，優雅地介紹史擷詠老師與創辦台灣電影交響樂團的歷程、當晚演出的曲目，直到精靈一般的孟樵隱入幕後，聚光燈下出現一個著正式西裝禮服，宛如瓊瑤電影走出來的斯文美男子，當晚的主角，史擷詠。這唯一的初見，令人驚豔這男子的氣質與才華，兩小時的演出，直到最後演出謝幕前的那一秒……

史擷詠在中山堂的舞台倒下，已經十年過去。我對一個音樂才子的認識，僅只那兩個小時，卻在孟樵的書裡，讀到之前、後續兩個知音的往來。而我也從電影院暗暗的房間走出，看見一個明亮又溫情的孟樵，與我訴說著動人心弦的故事。

* 顏艾琳為詩人。

感知律動・種植記憶

「歷史形成傳說，傳說形成神話。」托爾金（J. R. R. Tolkien）立志創造的神話，就在小說《魔戒》（*The Lord of the Rings*），導演彼得・傑克森（Peter Jackson）形塑了小說立體化，無論就景觀或任一角色與配樂來說，都有其可觀的論述。今年，因為整理這本書，也因為《魔戒》三部曲重新上映，終於懂得羅洛・梅（Rollo May）為何要說人們需要神話的原因了，「記憶真的活過來的時候，記憶就不只是記憶了，它們扮演了神話的角色。」

書寫，也可當作種「儀式」，將記憶選個方式種植。布羅茨基（Joseph Brodsky）認為——時間被指派去擔當分離性力量的角色——我思考著，在時間的星際裡，我該怎地航行，看待時間所建構的故事，也聆聽音樂。音樂真的會「說

故事」耶，建構故事也流動語氣；文字讓故事建立出滋味，期以文字跳舞，舞出音律，律動心弦，旋出畫面。記憶走到哪，隨心。

感謝在本書撰寫推薦序語、提供詩文與關心的各位！

如電影片尾工作人員字幕，也請關注本書版權頁各個崗位的專業者，沉默、靜待，也是種聲音，更是穩實的力量，共同創建有節奏的記憶。

當音樂響起，你想起誰

目次

|推薦序| 寫給向理想邁進的人——為吳孟樵新書賀／隱地 ——— 003

|推薦序| 音樂與文字的浪漫邂逅／李哲藝 ——— 005

|推薦序| 我曾自認很會聽音樂，直到……／林查拉 ——— 007

|推薦序| 音樂的本來面目／歐聰陽 ——— 008

|推薦序| 所謂動人心弦／顏艾琳 ——— 010

|作者序・敘| 感知律動・種植記憶 ——— 012

當音樂響起——風的啟航

紀念浪漫感性的加拿大詩人歌手柯恩 ——— 023

葛拉斯的音樂具有綿密的情緒張力 ——— 026

音符座落在哪方 —— 069

我們不一樣 —— 066

在鏡子裡，雙手心心相印 —— 063

陰陽師與維尼揚起羽生結弦的冰上世界 —— 060

「髮」的節奏 —— 057

新年快樂 —— 054

踮起腳尖，跳舞吧 —— 051

以聽覺看電影，讓音符飛出銀幕 —— 048

秋日裡捧個心，讓愁字揉入愛 —— 045

張龍雲為馬祖的海奏演音樂 —— 042

樂曲的密碼 —— 039

起落的收闔安定人心，又讓人痛 —— 036

巴布‧狄倫的創作與愛情 —— 033

就是弦樂四重奏 —— 029

非凡的美 —— 072

鼓說咚咚咚，故事來了 —— 075

你是誰，呼呼呼，吹起什麼樣的風 —— 078

李劍青、藍藍、李宗盛 —— 081

李哲藝以樂曲建築生命情韻 —— 084

天堂也會下雨？ —— 088

對你說：新年快樂 —— 091

風聲存在於〈千里之外〉 —— 094

要不要以音樂襯托情緒張力？ —— 097

我的愛如此純真 —— 100

每顆心都像花 —— 103

費玉清二〇一九告別演唱會掀起的時代記憶 —— 106

一個嶄新的世界不再沉默 ——《阿拉丁》 —— 109

伍佰的深情呼喊：愛你一萬年 —— 112

停止哭泣，輕撫，風，的啟航 —— 115

以邦喬飛的歌曲送給馬克 —— 118

《貓》劇的〈Memory〉串起月與日 —— 121

你愛過的人 —— 124

Remember Who You Are & What I Am —— 127

靜默淒美又雷霆萬鈞的《一九一七》電影配樂 —— 130

演繹音樂——故事起舞

《帕爾曼的音樂遍歷》——演奏出最接近心靈的音樂 —— 135

卓越的藝術——《超越佛朗明哥：索拉的霍塔舞曲》 —— 140

當藍祖蔚遇上李哲藝——電影相對論 —— 144

述說、對談與演奏的魅力 —— 150

以藍藍的海、濃濃的酒紀念演奏家張龍雲 —— 157

■ 紀念　音樂戰神

作曲家史擷詠　跨界天國十年整

金色年代華語電影劇場

——「電影幻聲交響SHOW」首演大作 —— 165

金色年代華語電影劇場

——「電影幻聲交響SHOW」曲目篇章導讀 —— 169

金色年代華語電影劇場

——「電影幻聲交響SHOW」導聆 —— 184

音樂天國 —— 188

一歲生日 —— 192

再三十秒到 —— 197

音樂戰神　史擷詠 —— 210

《凱撒必須死：舞台重生》——共振的力量 —— 213

不落幕 —— 216

二〇一四年，記憶作曲家史擷詠四章
——《滾滾紅塵》——追憶發燙的故事 ——

223

235

■ 附錄

擷音樂詠／周晏子 —— 245

音樂家／李進文 —— 248

在城市裡聽見海濤／歐銀釧 —— 253

吳孟樵　作品 —— 260

當音樂響起
——風的啟航

航，點，踏，乘

樂音飛向的地方，就是一則則的故事

能有此專欄

首先感謝《人間福報》副刊主編覺涵法師

建議以音樂為主題寫作

於是

吳孟樵首次以「櫻桃」為名撰寫音樂為主題的散文

於《人間福報》副刊「當音樂響起」專欄刊出

收錄此專欄自：

二〇一七年三月二十三日（每週四）

至：

二〇二〇年二月二十七日

共計三十六篇

紀念浪漫感性的加拿大詩人歌手柯恩

好睿智、好憂傷、好浪漫的男人呀！

自從看過紀錄片《我是你的男人》（*I'm Your Man*）之後，我被這部片的影像迷住。如詩般的影像，以光與影、風與葉飄動、漂流的畫面，結合人物內在的性靈，將詩、音律層疊揉和於這位詩人歌手李奧納‧柯恩（Leonard Cohen）的生命歷程。於是，我被他的詩、詞曲、情懷、才氣所憾動，也著迷！

他的言談優然，卻是透顯蒼桑。尤其是他淡淡地笑著說：「我的大情人名號是個笑話。它讓我苦笑著，度過一萬個孤獨的夜晚。」受訪時，應是影片上映的十幾年前。那麼，往後計算，他的孤獨夜晚已超過一萬個。

孤獨，不在於身處的環境。在我認為，是一種心境上的感受。柯恩的詩與

歌，主題多是愛情、宗教，也觸及戰爭或貧苦所帶來的悲嘆。他曾出家為僧，皈依的日本禪師對他說：「我不是日本人，你不是猶太人。我們可以是任何人。」於是柯恩懂得了：「我不是我，越不是這樣的我，就越舒坦。」

他有首歌其中一句歌詞是：「妳的心是一則傳奇」。愛情在他的創作裡，是心魂的呼喚，開始寫詩是被一位女詩人觸動。他曾寫下：「每當你抓住愛情，就會失去一小片記憶。」

他愛穿西裝，穿不慣牛仔褲是因為爸爸從事服飾業。柯恩說：「我第一次寫出有意義的東西是爸爸過世時，當時我九歲，我拿了他一個領結，把它打開，塞進一張小紙條，然後埋在後花園裡。我無法連結那個情境，那麼神祕，卻出奇地不令人難過。爸爸的死，像是被允許的。似乎他的死是毋庸置疑的事，是不容拒絕，甚至是不能批評的。」

眾多知名歌手被他的詞曲所感動，在演唱會裡以歌聲詮釋柯恩的歌。聲音與臉上的表情投入於柯恩的詞曲情境，讓人體嚐愛與痛苦。U2樂團的主唱Bono形容柯恩：「他用音樂傳達觀念與夢想，他是音樂界的雪萊、拜倫。」Bono的歌聲

像是一縷清淨的靈魂穿越過柯恩的曲子，帶來平和的靜謐感。才情洋溢的冷酷哥德教主尼克・凱夫（Nick Cave）說：「聽柯恩的音樂，使我有別於他人。」

「別留戀逝去的，或未知的將來……世間萬物皆有裂痕，因此，光才能透進來。」柯恩將他的思考寫進歌裡。我特別喜歡這段話，很能激勵受苦或受挫的人，也引領人看到前景。柯恩也寫小說，《美麗失敗者》（Beautiful Losers）是不容易閱讀的小說，當中文版面世時，他特意對中文讀者謙和地說了一段話，以感謝讀者。

當巴布・迪倫（Bob Dylan）獲得諾貝爾文學獎時（二〇一六年），我第一個想到的是：下一個獲獎的可以是李奧納・柯恩嗎？沒想到，我說這句話沒多久，柯恩離世了。

像是一則寓示的畫面，當風裡飄懸著落葉，詩人的身影已與他的創作席捲入底片的魂。可以肯定的是，我們依舊可以與他的作品連結與思考。

葛拉斯的音樂具有綿密的情緒張力

喜歡買電影原聲帶，以聆聽的方式重溫電影片段，讓記憶中的畫面藉此浮出。

妮可·基嫚（Nicole Kidman）、梅莉·史翠普（Meryl Streep）與茱莉安·摩爾（Julianne Moore）主演的電影《時時刻刻》（The Hours），她們飾演的人物，情感流動各有各的隱藏或坦然，唯有哭泣是壓抑的。劇情的靈魂人物是作家維吉妮亞·吳爾芙（Virginia Woolf）。不僅是劇情的演繹方式打動我，配樂極為動聽。作曲家菲利普·葛拉斯（Philip Glass）的音樂像是通了電的波紋竄入我心底，飄蕩漂流許久。因他的音樂，我打開了聽覺，變得比以往更敏銳。

曾有段時期，每天不斷地、反覆地處於享受與自虐的狀況下聆聽《時時刻刻》的ＣＤ，沉浸於他善用單音與弦樂交織成綿密的情緒張力裡。他創作歌劇，

也創作電影音樂，時常是同時為三項音樂作品創作。大量地工作，工作就是生活，連一天的休息時間都很難獲得。

他與李奧納‧柯恩是好朋友。他倆都喜歡學習與心靈滋養有關的活動。葛拉斯的精神導師是格勒克仁波切。葛拉斯曾與達賴喇嘛會面，也長年學習氣功。學氣功是為了健身，以便繼續寫更多的音樂。他謙稱不是音樂家，而是喜歡音樂，腦滿子都是音樂。即使創作曲子數十年了，仍經常不知如何下筆，隨性憑直覺。

與詩人亞倫‧金斯堡（Irwin Allen Ginsberg）是好朋友，他們談論到創作的靈感與直覺。金斯堡說：「第一直覺是最棒的。」葛拉斯認為得拋開步驟與技巧，發明新的東西。新語言需要新技巧。他除了創作曲子，還得思考恰當的樂器配置。雖曾受到樂評界的惡評，但長年的創作，他與多個頂尖劇團、樂團、指揮，以及多位導演，如馬丁‧史柯西斯（Martin Scorsese）、伍迪‧艾倫（Woody Allen）、埃洛‧莫里斯（Errol Morris，被譽為茱莉亞音樂學院的大提琴天才）……合作過。幾部電影音樂作品還有⋯《楚門的世界》（The Truman Show）、《命運決勝點》（Cassandra's Dream）、《三島由紀夫傳》（Mishima）……。

葛拉斯年輕時為了支付自創的樂團的開銷，曾兼差當水電工與計程車司機。他認為藝術也是工藝，幾乎可說是科學。影像與科學的心理距離，既主觀又精確。

聽著他的音樂，一直聽一直聽，我的感觸是：**真正的生活實踐者不需掌聲，內在靈不虛空**。這是他創作的音符能如此動人的最大因素吧。他的專注力與熱力是天性，為了音樂，盡情投入與融合。幾段婚姻有他的痛與傷感，也有愛的灌注。其中一段婚姻是因為罹癌而在三十九歲去世的甘蒂（Candy Jernigan，具有四分之一的華人血統），讓他哀痛多年才遇到現任的太太。

關於祕密，他說：「我有個祕密，只有一個祕密，那就是一早起床，整天工作。」當他投入創作時，也許就是進入音樂之河，那個流域，暫時無法使其他人靠岸。唯有聆聽吧，細細品味音符所帶來的意境。

就是弦樂四重奏

如果說文字像「風」，讓人領略意象之美；如果說圖畫像「雲」，讓人盡享色彩之魂；如果說音樂像「水」，讓人陷入琴瑟之靈。這些符號，可以彼此交叉、融合、編綴，織串出瑰麗歡暢或是抑鬱傷感的情懷。

音樂家歐聰陽擔任「就是愛樂弦樂四重奏」樂團團長，他主攻演奏中提琴，喜愛室內樂。與他多年的音樂家朋友組成的樂團，多以兩把小提琴、一把中提琴、一把大提琴，偶爾再加上低音提琴，將弦樂的特性，以適當的曲目表現樂曲的精神。

以往我聆聽過的室內樂，總感覺單調，而易於讓人出神或是不耐久聽。但是，歐聰陽在國家音樂廳〈羅西尼、

當音樂響起
——
風的啟航

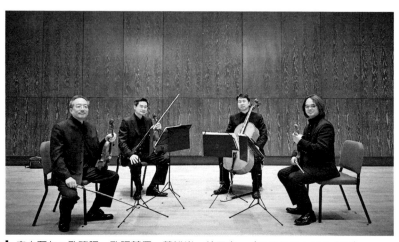

■ 自右至左：歐聰陽、歐陽慧儒、黃裕峯、林天吉。（圖片提供：就是愛樂）

貝多芬＆公車巴士 Contrabass〉的演出卻讓我感受到音樂的專注性與美好。

我看著小提琴、中提琴演奏家以下顎抵著琴身，讓弓、弦與手指交融，找到音樂本身的魂靈。當小提琴、中提琴、大提琴與低音提琴合奏，產生樂曲「傾訴」的魅力，將自身置於某世界。這世界由音樂來說故事。

小提琴演奏家林天吉、黃裕峯；中提琴演奏家歐聰陽；大提琴演奏家歐陽慧儒；客席低音提琴演奏家卓涵在台上結束整晚的曲目時，輕‧緩‧悠‧柔‧雅地讓他們手上的弦——揚起。樂音與琴身停止的瞬間，真是美妙的姿態呀！靜默，仍具有極高的音樂性。

誰說戲劇的表演者才是演員，音樂家在舞台上的演奏何嘗不是演員，他們帶給聆聽者想像力。每位演奏家都具有各自的「表情」與「姿態」。最有趣的是觀看演奏家如何詮釋音樂，也感受音樂家對於音樂的熱情度與投入度。

我不懂音樂，問歐聰陽為何當天演出名稱有「公車巴士Contrabass」的字眼？他說：「低音提琴Contrabass的發音很類似公車巴士的諧音。」那麼，四重奏的意涵是什麼呢？歐聰陽以我能聽懂的比喻解釋：

「西洋音樂的和聲結構就是四部合聲。像是大自然的風、水、火、土；色彩的基本顏色紅、黃、藍、綠；器樂的弦樂四重奏。每位重要的作曲家都會創作弦樂四重奏作品以當作自己未來創作大型作品（例如交響曲）的前身或習作。

交響樂之父海頓（Joseph Haydn）和音樂神童莫札特（Wolfgang Amadeus Mozart），還有孟德爾頌（Felix Mendelssohn）也創作了為數不少的弦樂四重奏作品。貝多芬（Ludwig van Beethoven）的餘生更是獻給了弦樂四重奏。」

看來，熟悉古典樂的樂迷，必定也知道布拉姆斯（Johannes Brahms）、柴可夫斯基（Pyotr Ilyich Tchaikovsky）、蕭士塔高維奇（Dmitri Shostakovich）⋯⋯等等，都創作了不少弦樂四重奏樂曲。

有部很動人的電影《濃情四重奏》（A Late Quartet），是以貝多芬的升C小

調弦樂四重奏一三一號作品為靈感。以音樂家的默契、友誼，與年老後罹患帕金森氏症，如何再靈活使用樂器為故事架構，向室內樂致敬。

文字是傳承故事的重要符號、圖像是演變故事的記錄、音符猶如祕密的隱喻。當樂器經由樂譜、樂手演繹，純熟的技巧必不可少，情感的想像力與迸發力才是更不可少的元素。

巴布・狄倫的創作與愛情

歌與詩可以形成什麼樣的作品？什麼樣的連結？可以與自己對話、與他人溝通、與世界交流⋯⋯。真正好的作品，我想，應該是來自真誠且深度的省思與自問。

巴布・狄倫以詩、以詞曲、以歌聲、以樂器創作，引人矚目，獲得無數音樂獎項與普立茲獎、諾貝爾文學獎。一直以來我不熟悉他的歌曲，倒是很喜愛以他為內在靈魂所創造的電影《搖滾啟示錄》（*I'm Not There*）。六人分飾的角色，不同年齡不同膚色不同名字，是黑人是白人，是小孩是成人，卻都是代表巴布・狄倫，也可說不是巴布・狄倫。克里斯汀・貝爾（Christian Bale）、班・維蕭（Ben Whishaw）、希斯・萊傑（Heath Ledger）、凱特・布蘭琪（Cate Blanchett）等幾位知名演員所飾演的角色，都具有類似狄倫的樣貌、言談與生命歷程。

凱特・布蘭琪反串男性，最吸引我的目光。一頭亂亂的捲髮、消瘦的臉頰與

身形、不時的吸菸、不羈又神迷的眼神，把年輕時代狄倫備受喜愛與質疑，面對媒體的反應飾演得收放自如。

狄倫天性具有思索與流浪的精神。反戰，對時事有所批判，被視為美國文化的象徵。他的名曲〈Blowing In The Wind〉以旅途、男人、大海、沙灘、鴿子，感嘆砲火與和平的關係。他寫詩，不認為自己是詩人，曾寫下：「一首詩就像赤裸的人，就算是魔鬼，也不只一人，一首歌就像獨行俠。」他很早前就察覺活在自己的時代得唱自己的歌。他說詩人不一定要寫詩，但是，詩，顯然已進入他的心髓，因為他說過：「看到詩、聽到詩、呼吸到詩，全都磨入我肌膚的毛孔。」

他愛到圖書館翻閱早年代的新聞事件作為創作歌曲的靈感，也愛看書；擅長的樂器是吉他與口琴。這樣感性又具聲名的文化人、音樂人，戀愛歷程是我所悄悄好奇的，想在他的傳記裡尋出蛛絲馬跡。他對於婚姻生活的描述少於創作的敘述，但仍可見他對婚姻對生活對兒女的保護。

我猜測讓他很難忘的戀情有兩段，一是蘇西，狄倫形容這段愛情是生平第一次墜入愛河：「愛神丘比特的箭曾經射過我耳邊，但這回射中了我的心。」另一位是民謠天后瓊‧拜雅（Joan Baez），當他第一次在電視上看到拜雅，即已迷戀，他說她美得不得了！讓他捨不得眨眼，視她為宗教般的人物。他認為拜

雅會讓人想獻上自己，也認為拜雅的歌聲可以直通上帝。眾所皆知，蘋果賈伯斯（Steve Jobs）崇拜狄倫，賈伯斯也曾與拜雅有段難忘的戀情。

我喜歡Ｕ２主唱Bono的歌聲，像是個純淨通澈的世界。狄倫認為Bono有顆古老詩人的靈魂，與Bono聚會就像是在火車上吃飯，一直在「移動」。當我看到這段描述，想像著以靈魂交會的自由度，既可毫無限制地穿越時空，仍保有「定點」，那是一座不會讓人傷心的城市——美國的紐奧良。

紐奧良在狄倫的心版上具有很高的意象。

起落的收闊安定人心，又讓人痛

會引人共鳴的因素、元素或許各異，但是，以音樂來了解自己，正如同以繪畫解讀內心世界一樣，具有其神祕的鑰匙。

相信不少愛看電影的人會有這樣的經驗，聽到某首電影歌曲，或是電影配樂，會憶起部分的電影畫面。這樣的音樂就算是成功啦！曾有出版社編輯問：「一部電影，誰最重要？」（換句話也可問：一本書的靈魂是誰。）我與現場的一位音樂家，同時間不假思索的說是導演。當音樂家都謙稱一部電影的靈魂人物是導演，那麼，電影音樂該如何自行突出？音樂不能喧賓奪主，那會顯得潑灑般地讓人難受。但，適當的音樂，絕對可以襯托出劇情，甚至是突出於電影之外。於是產生電影原聲帶的需要性。如義大利經典名片《新天堂樂園》（*Nuovo Cinema Paradiso*），至今每回聽，每回都令我的心也痛著：男主角自小蒐集被戲

院剪掉的一小片一小片的膠卷。殘缺的膠卷可以是種美，連結起來，在戲院放映時，每一幕都是深情之吻，或別離或難捨。男主角看的不僅是別人的劇情，同時也是自己的童年與青少年歷程。幕幕眷戀與心酸。

不記得自何時開始留意電影配樂，卻記得對於某些音樂的感受，甚至記得某些樂曲，即使不知曲名，卻能在心底響起音樂。因喜愛麥可‧法斯賓達〔Michael Fassbender，《X戰警》（X-Men）裡的萬磁王（Magneto）〕，看過他主演的多部電影，尤其是《性愛成癮的男人》（Shame），我寫下感言：「可以獨立傾聽的電影音樂，呈現沉淪孤冷悲傷的故事。導演的鏡頭會說話，從第一場鏡頭，就吸引我專心地往男主角法斯賓達的眼，進入他痛苦的靈魂。」也因這部片而發現導演史提夫‧麥坤（Steve McQueen）。

麥坤之後的作品《自由之心》（12 Years a Slave），某些段落少少地出現與《性愛成癮的男人》一樣的音樂時，我像是追風般地無從追索。這兩部電影來自不同的配樂家，我臆測是導演偏愛那段音樂，也許是以成名樂曲或是古典樂標注作品的調性，像是枚印記或標章，等著愛樂者入門。問著音樂家歐聰陽，請他留意這兩部電影的音樂。他嘗試著幫我找出好幾首曲目，我竟然可以分辨不是我要找的音樂。之後，他又傳來多首曲子，我幸運地只點了幾首就找出那段音樂。

那段音樂是來自多年前吸引我的電影《紅色警戒》（The Thin Red Line）的曲子〈Journey to the Line〉。同期的戰爭片有獲大獎的《搶救雷恩大兵》（Saving Private Ryan）。但真正吸引我的是《紅色警戒》。多名當年的新星與高知名度明星一同演出這部來自小說改編的電影。在泰倫斯‧馬力克（Terrence Malick）的編導下，超級耐人思索的旁白是：「誰嘲弄我們對人間的依戀……戰爭不會帶給我們榮耀，只有使我們像野狗，荼毒我們的心靈。」馬力克生性低調，作品總是充滿哲思，《永生樹》（The Tree of Life）、《愛‧穹蒼》（To the Wonder）都可見到他以詩心展現他對生命的思考。

《紅色警戒》的配樂家是成就無數電影，知名配樂多得不勝數的漢斯‧季默（Hans Zimmer）。他的曲子經常讓整部電影的格調充滿壯闊或吸納的特質。例如《獅子王》（The Lion King）、《神鬼戰士》（Gladiator）、《黑暗騎士》（The Dark Knight）、《全面啟動》（Inception）、《自由之心》、《神力女超人》（Wonder Woman）……雖我好奇他怎麼去創作這麼多作品，但他培養出不少後進高手為電影的魂靈加注活力。

每當〈Journey to the Line〉響起，我的心不由自主地跟著樂音的起落收闔，定靜地凝聽，這樣的凝聽類似凝視，感到安定，也凝聽得出那是…心痛。

樂曲的密碼

她跟她的靈魂說起一個故事：

那一年，她第一次收到他挑選幾首他自己的曲子給她。曲子很美，卻也感受得到幾近於遙遠的撕痛，是樂器與音符與情感間的撕痛。令人欲淚，莫名地察覺到**淚與眼眶的距離如此地近，近得不能再靠近，於是只能在心底感受到淚，淚不能在那時下雨。**

也是因為那些音樂，她發現他的外在與內在的差異。外在如此地豪邁有氣魄；內在竟是那麼地柔軟，甚至是略帶哀愁與悲壯。他們每見面時，可以聊得渾然忘記時間。時間，存在，也不存在。時間流動著，也是靜止著。之後，對於他的記憶永遠停在那一年。

當他無法再創作音樂時，繼續以樂曲、以花香、以電梯的數字、以燈光、以音響、以多種多種數不清的不同方式傳遞訊息給她。甚至是手機會在特殊時刻或

地點傳來只有他和她才知道的字詞。那是她曾在他最後一天時說過的形容詞。她悲傷又幸福地感受這陪伴的意義。多次多次地，理性與感性的思索彼此拉鋸著世界的多重面向與空間。

她曾狂亂也冷靜地反覆聽他的多首曲子，日以繼夜、夜以繼日……是另一層的記憶方式，她害怕他被世人遺忘，以這樣的方式讓他在某個世界復活。直到某日，她決定不再天天反覆聆聽。不聽，不代表遺忘，而是早已內化。內化為轉而關心其他的音樂與音樂所帶來的呼喚，她開啟了稍稍能辨識別人的音樂或歌曲是否具有情感、是否具有靈魂的功力。就像是她對於文字的敏銳感受力。

她不免日日時時想起他，以心呼喚心，讓他放心、請他安息、不要回顧。

但又禁不住地叫喚他。好幾年了！不住地呼喚與思念、不住地請他別擔心，各自安好！

他是誰？她的靈魂始終不輕易說出這名字，噗嗤地覺得好笑，腦海浮起《哈利波特》（Harry Potter）裡不可被輕易喊出的名字：佛地魔（Lord Voldemort）。他是誰？當然不是佛地魔。倒比較接近吸血鬼始祖「德古拉」（Dracula）嗎？恆世？幾世？累世……追尋音樂的繆思，一個心念、一道心魂，即可落入凡間、即可縱橫天地。

他是誰？

她的靈魂真心想告訴他：不會遺忘、會振作、會展翅、會衝天……一路上得到文字與音樂的饗宴，日後，迎向快樂、健康、幸福，繼續以文字創造世界，也不忘音樂的感性魅力。

淚告訴雨，放晴了！

晴天雨，幸福地微笑，翔飛出彩虹，彩虹裡有首他在二〇一七年三月底送來的音樂。他必定看得到她多麼頹廢又多麼努力地生活著！

她的靈魂就在這燄熱的八月天跟我訴說這故事。我嘆了口氣，說：「哎呀，讓我想到〈I don't Want to Miss a Thing〉這首歌。」

他是誰？他做過哪些曲子？她的靈魂笑而不語。不語，也是種記憶與紀念的方式呀！真好……，真好！

張龍雲為馬祖的海奏演音樂

台北一〇一大樓的夜燈，隨著每一天，變化著紅橙黃綠藍靛紫，做為七天一期的固定色彩。顏色會唱歌吧，隨心所感應到的哼著自選的曲目。而海浪該屬於什麼顏色？如果，海可以自己選色，會為自己選哪樣的色彩？浪拍海岸又是屬於哪樣的心情與氣魄？

求學之路堪稱傳奇的音樂家張龍雲是馬祖人，多年未返鄉，邀我參加馬祖當地與他為民眾策劃的「夏綠馬祖夏日音樂會」，由「夏綠室內節慶樂團」演奏，樂團成員有維也納愛樂管弦樂團前首席費瑟林・帕拉西克弗夫（Vesselin Paraschkevov）獨奏兩曲。國家交響樂團首席吳庭毓（也是這場音樂會的指揮）演奏了臨時加入改編的知名電影配樂《辛德勒的名單》（Schindler's List）。這曲

子是我比較熟悉的，因此很能感動我。史蒂芬・史匹柏（Steven Spielberg）監製與導演的名片《辛德勒的名單》，找來他長年合作的音樂家約翰・威廉斯（John Williams）配樂，成為辨識度極高的曲子，聽過，就難以忘懷那旋律。

當他們在演出當天的下午排練曲目時，我在現場觀看，小提琴、中提琴、大提琴交融出台灣的經典曲子〈望春風〉、〈舊情綿綿〉……等等。多首曲子，聽得出是豎琴演奏家李哲藝編曲。

若是一樣的編曲，透過不同的組合，例如：不同的主辦單位、不同的演奏家、不同的指揮、不同的場地、不同的表現形式……，絕對會產生不一樣的火花。這一回，無論是演奏家、幕後工作人員自台北、高雄或國外集結到馬祖，不僅是一場音樂饗宴，也是音樂夥伴們的聚會，一起參觀馬祖南竿的風光：八八坑道、酒廠、勝利山莊、媽祖廟，也盡享美食。

晚間，演出結束後去看了「藍眼淚」。藍眼淚因季節因素，幾乎看不到了。在黑夜坑道與水流中，大夥因完成現場演奏而輕鬆起來，也因為同在一艘小船上更拉近彼此的距離。坑道內看不見星子，星子點綴在水底，是微小的藍眼淚小小地閃著光。談興隨著黑夜與海風逐漸地輕揚，揚起屬於音符的恣意心情。因「藍眼淚」，大夥在黑中，詼諧的靈感激增，產生許多笑話。

馬祖的白日豔陽高照，風也挺大，試著這麼想：如果有人憂傷或擺盪不了的心事，能否在這裡曬乾，也讓海帶走灰澀？馬祖的黑夜，即使是在建築物裡，仍可感受到呼呼的風聲，似想參與人間話題。又適逢農曆月中之後，月依然圓，映著亮度照耀山景街景，隨著一刻兩刻三刻、一小時……，可清楚地感受到月小幅度小幅度地攀升，有人說著：「我們好比是在看日出。」

日出月落、月落日出，如以音符訴說人間樣貌與人間事，海浪必也一起演奏，大自然會給予人類最寶貴的心靈滋養。

月，想為自己挑選什麼曲目？海，為你奏演。月與海合音說：「感謝義薄雲天、性情中人——張龍雲——」

馬祖仲夏音樂饗宴演出海報。
（圖片提供：吳孟樵現場拍攝）

秋日裡捧個心，讓愁字揉入愛

秋，在詩人的眼裡見到了詩心；在畫家的眼裡感受季節的變化；在作家的筆下說故事；在農人的鋤下收成；在音樂家的音符裡重構世界。此刻正值秋末，臨冬之際，想起某次音樂會裡，我當時寫下與口說的音樂情境：

音樂可以幫助我們追回一段可能差一點就忘記的夢境、一個字、一句詩、一個音符、一段音樂、或者是一個畫面，看「她」是跑在我們哪個記憶層面。總有我們忘不了的畫面。

我們的表情可以偽裝，可是，眼神不能隱藏；聲音也可以假裝，可是，耳朵可以幫助我們區分：這個人、這些字詞、這部電影、這首音樂有沒有感情。

秋天有了心，是「愁」字。愁字如果有了傷懷、擔心、思念……，要如何撐

起這個字舉向陽光？當，秋像把利刃不慎割傷了我們，我們該怎麼包紮傷口？或該承受委屈，挺直背脊繼續往前走？或該為世間的正義聲援？

我們每個人的心中一定有害怕的事情，也或許會幻想有俠士俠客出現。這是武俠片非常迷人的地方。武俠的真精神就在於「俠」。這個字，至少是四個「人」字組成。中間一個「二」字，就像一個槓桿。在紅塵世界裡如何保持平衡呢？是磊落的、是光明的，還有出入自由的心，其實都很不容易取得平衡。

我們每一個人的心中，都有屬於自己的世界。音樂可以幫助我們去面對一些疑惑。

越想忘掉的，是不是越忘不掉？像是恐懼的、喜樂的、想忘記的、或，不想忘記的事。

當我們閉上眼睛最期待看到的是什麼、最恐懼看到的影像又是什麼？關上耳朵，還會害怕聽到的是什麼、最想聽到的聲音是什麼？

這些情境，數年後依然在我腦海心上映出畫面。近日，為爸爸寫下一封信，敘述童年的記憶。此刻，我思索著季節的家庭故事：

爸爸與妹妹都在秋天與生命的初始啼聲說嗨，也在這秋的季節跟這世界以不同的方式道別。媽媽與爸爸在婚姻路上早已分道揚鑣、早已提前地在秋天與她的媽媽（我的外婆）會合。如果，要為爸爸選首音樂，我會以哪種類別的音樂送給

他？與他相處的時間很短，不知他喜歡聽音樂嗎？

妹妹愛唱歌，她說唱歌是深度呼吸，會讓身體更好。而送給媽媽的音樂，我早已播放，妹妹大為讚賞。於今，我想跟秋大聲吶喊、也悄聲低語……，讓心念傳送。這些心念正如樂音輕揚著……愛。

秋日裡捧個心，讓愁字揉入愛。

以聽覺看電影，
讓音符飛出銀幕

認識音樂家李哲藝是在二〇一一年初秋史擷詠舉辦的音樂會上。看見、聽見他將幾首知名的電影音樂重新編曲，在台上與交響樂團的樂手們合奏。他一邊指揮、一邊演奏豎琴，氣勢熱情也恢宏。當他演奏完，走過台邊與我相遇，我倆當時並不認識，他好心地停下腳步，讓我也試著撥動龐大的琴弦。那是我首度真正見識到豎琴，以及豎琴的魅力。

當時，他已累積數量極為大量可觀的創作曲與編曲。也曾獲頒國際演奏獎。之後，獲頒台灣的金曲獎。音樂，已然是他生活中的必要活動，馬不停蹄地創作與製作音樂演出的節目。在二〇一七年創立「灣聲樂團」，關注於台灣土地的人與情，結合出動人的音樂故事。

「灣聲看世界演奏會」第三次演出時，與第一次演出是很不一樣的曲風。

樂曲選編的更為有故事性，華麗中，帶著普及性，讓台上的演奏家與台下的觀眾進行了心靈的對應。第一首曲目是「莫札特也可以對話楚留香」。我想像著：莫札特以鍵盤上跳動的樂曲，對應古龍筆下的「香帥」楚留香，當楚留香的扇子展開，不僅是智能與武功的展現，也可聽見那把扇子滑開的聲響。莫札特一生清苦，天縱的才情，人間留不住他；楚留香翩翩行走江湖。他倆都是個儻俊逸男子，各以其長項在腦中建構世界。這世界，再經由李哲藝串連出古今與西東的交會點。

在「明代琵琶十面埋伏演譯楚漢相爭」的曲目裡，盡顯古代的音樂風華與豐富性，在整場演出裡，風格獨特。

李哲藝巧妙的編曲功力，將〈生日快樂〉同時融入：梁祝、卡門、女神卡卡（Lady Gaga）、麥可‧傑克森（Michael Jackson），讓聽眾的情緒跟著飛跑轉折，心情飛揚愉悅。正因為是轉折了，否則我會過度陷入於「梁祝」的傷懷世界。也是因為李哲藝的解說，才知道〈生日快樂〉（Happy Birthday to You），原始的曲名是〈Good Morning to All〉。

二○一七年十一月，李哲藝邀約對於電影與音樂素養極高的媒體人、文化評

當音樂響起
——風的啟航

論家藍祖蔚合作《台灣電影雙聲代》。李哲藝以十六首台灣電影音樂串起閱聽者對電影與電影配樂的共鳴，由藍祖蔚導聆。這十六首電影音樂裡，其中一首是知名動畫片《魔法阿嬤》的〈鯨魚飛〉，當年由曾與王小棣導演合作多部影視作品的作曲家史擷詠配樂。藍祖蔚在多年前策劃，也作為導聆人，與史擷詠在國家音樂廳推出台灣電影音樂會。

世間有魔法嗎？看電影，形同進入別人的故事；聽電影音樂，是重建故事。

為台灣電影與電影音樂付出心力，讓魔法產生一道道正向的光采，在演奏時，漾出音符的個性。

踮起腳尖，跳舞吧

小說改編的電影《格雷的五十道陰影》（Fifty Shades of Grey）當年未演先轟動，推出後，並不如觀眾所預期的畫面，也達不到人性黑暗面的探討。此片，類如《暮光之城》（Twilight）的愛情電影。前者是屬青年的愛慾探索；後者是青年的純愛呼喚。

倒是，《格雷的五十道陰影》吸引我去看的原因是女導演薩姆·泰勒—強森（Sam Taylor-Johnson）之前的作品《搖滾天空：約翰藍儂少年時代》（Nowhere Boy）。她與該片很帥的雙子座男主角亞倫·強森（Aaron Taylor-Johnson）相戀、結婚。女男相差二十三歲，彼此與電影相愛、與生活相戀、共組家庭。《搖滾天空：約翰藍儂少年時代》拍出藍儂少年時期的苦悶與爸媽、阿姨之間的情感，頗有可看性。而《格雷的五十道陰影》在內容的深度上，顯然較弱。但兩片的音樂性都很強。

《格雷的五十道陰影》配樂曲曲動人，是美國作曲家丹尼‧葉夫曼（Danny Elfman）的作品。他與提姆‧波頓（Tim Burton）長年合作，為波頓的電影，例如《蝙蝠俠》（Batman）、《巧克力冒險工廠》（Charlie and the Chocolate Factory）、《魔境夢遊》（Alice in Wonderland）配樂。蝙蝠俠，一直是我很喜愛的漫畫人物，陰鬱的內心世界是來自童年的遭遇。由於喜愛葉夫曼的音樂，在電影一上映後，就買了《格雷的五十道陰影》電影原聲帶。也許是版權關係，並未收錄片中的主題曲〈Love Me Like You Do〉。那是英國歌手艾麗‧高登（Ellie Goulding）第二次為電影唱主題曲。

當〈Love Me Like You Do〉的歌聲與電影男女主角跳舞旋轉開的優美姿態出現時，可以冥想，那是⋯切切、切切的愛苗旋出生命的喜悅。若是光裸著腳板，踩著對方的腳，踮起腳尖舞著，更是美妙。這樣的畫面，令我憶起林青霞與秦漢主演的電影《滾滾紅塵》也有這樣的舞姿。

情、思、愛、戀、慇，都有個「心」字，心，像是奔跳的水花、火花，一個不小心產生了異變，也讓人恐懼。

我喜歡高登有股靈界般輕盈感性的歌聲，雖不太喜歡〈Love Me Like You Do〉這樣的歌名，但是歌詞的意境裡，有著面對愛的恐懼與承受人生的各種色彩。色

彩，會是黑的、白的、多樣顏色的。這就是人生。

般愛戀境界的不會太多。曾問過一個朋友，可曾對誰第一眼就印象深刻？如何形容「印象深刻」這件事。朋友說，那是「劇烈」。我又問，什麼叫做「劇烈的印象」？朋友思考出一個形容詞：「神魂顛倒」。如果是不認識的人呢，對於不認識的人會陷入神魂顛倒嗎？這是我的困惑。但是，在高登的歌聲裡，可以陷入一種想像：

戀愛或歡愛可以多次；但是，一見傾心、再見歡喜、每見心動，可以達到這

踮起腳尖，跳舞吧！

新年快樂

新年啦，不再如多年前那般地懊悔耗費時間，也不再期許來年如何如何。

雖不至於對光陰無感，卻是盡量以持平之心看待日月的流動。「流」，有變動與變化之意，那不是「留」，無法停歇、沒法不變。那麼就勇敢看待「年」。那一年某日的下午，在微雪的城市裡待在知名的咖啡連鎖店。店裡暖暖的、咖啡熱熱的、蛋糕甜甜的、書本的時間看書、是享受咖啡與甜點。店裡暖暖的、咖啡熱熱的、蛋糕甜甜的、書本的世界是龐大的……，我穿梭在跳躍與動盪的歷史中，這時店內的音樂啟動了不少首。有種熟悉感，怎地？走到哪，播放的音樂大致雷同呀。

城市間最不缺乏的是流行樂，當美國搖滾樂團共和世代（OneRepublic）的知名歌曲〈Counting Stars〉出現時，本該是帶給我歡舞動感的音樂，沒幾秒，我的心境轉而莫名的悲傷，當下還不知為何心傷，曲目已變成黃品源的〈新年快樂〉。霎時無法顧及身在公共場合，淚流不止，滴滴答答落個不停。這下，我懂

得了為何會心情低盪。原來呀，靈魂的記憶跑得比人類所知的意識還快。

〈Counting Stars〉與〈新年快樂〉是屬性多不同的歌曲呀，我根本無從預知〈Counting Stars〉的下一首會是〈新年快樂〉，但，潛意識就是知道吧。我落淚，是因為二○一二年與家人陪著ChiiChii過農曆年，從除夕夜至年初二，一連三天多餐。除夕夜在台北市東區頗富盛名、裝飾著多尊兵馬俑的餐廳吃飯，飯後到運動酒吧聊到近凌晨。ChiiChii很愛笑，笑得燦爛如陽。也很愛哭，一遇不順、害怕或擔憂的事，就哭個不停。而我恰恰相反，幾乎不愛笑也不愛哭。

哭笑都大鳴大放的人，宣洩情緒是直接而爆衝的。一場場的人生荒謬劇，引得ChiiChii靜默，沒人可以將ChiiChii自深陷的鬱悶裡帶到陽光處。

返回台北後，我的心又是一震，想到〈Counting Stars〉的ＭＶ畫面有一隻悄然出現的鱷魚。ChiiChii覺得壁虎、蜥蜴……爬行類物種很可愛，自然也會喜愛鱷魚吧。難怪，我會因為這兩支曲子而串連成悲涼感。

與ChiiChii再沒機會一起過農曆年。但，我在心底獻上祝福。

祝福：新年快樂、不憂不懼……不要傷心。

揮別傷心，得有多強壯的心支撐……我常思考著這問題。如果我能夠解答，是否幫得了ChiiChii？現在的ChiiChii恢復笑容了吧。

無法忘記那畫面：

那年的大年初一，我與家人看著ChiiChii熟睡的側背影，是因為我們的陪伴，ChiiChii才安心入睡？ChiiChii有多久沒睡得這麼穩實？

新年快樂！某年，我在百貨公司的電梯裡遇上黃品源，他是知名歌手，面對名人時，我一向是面無表情，因我不是哈星族，也因生性害羞。電梯間有好幾人，黃品源在走出電梯時，突然轉身俏皮地對我微笑。我很驚喜。如果、如果我也能這麼地轉身、俏皮地對ChiiChii微笑，勸慰：「嗨，把人生當作不止歇的、微苦微酸，卻又可以嚐到清涼微甜的水。」那麼，是不是可以翻轉人生？

無論如何都要振奮地說：新・年・快・樂！

「髮」的節奏

剪髮，可以如跳躍的音階，起伏著屬於「髮」的節奏。在美髮師的剪刀手之下，又叉叉，刷刷刷地如武林間比劃起舞的樹葉，紛落。絲線，在線與線之間疊在一起，形成一片片，線條優美地飄躺於地面。這時，才感受到是「髮」呀！

我不重視髮，幾乎從不梳髮、不太照鏡子、不關心頭髮被剪成什麼模樣，此時，在美髮院剪髮時低著頭看書，偶爾被電視畫面或聲音吸走注意力，電視台正播放幾年前張藝謀執導的電影《滿城盡帶黃金甲》。這部電影當初並不吸引我，倒是銀幕上色彩鮮麗，透著光的瓷杯很賞心悅目。可以想像：輕捧著，掬起杯子輕啜小飲，飲下的水滋味入口，在舌尖、在喉間微潤，是否也如音階，輕輕挑動味蕾，響起只屬於自己的口與心所連結出的音樂？但是，片中的王后鞏俐喝下的是大王周潤發請御醫加入的慢性毒藥。

張藝謀對顏色，色與色塊間的運用，曾在電影《英雄》裡大致以紅、藍、

綠、白四種顏色產生四種說法，談的是：「士為知己者死」。在《滿城盡帶黃金甲》除了依然有權謀的爭鬥，在主要角色周潤發、鞏俐、劉燁、周杰倫之間，繞著的是「情」字，有愛情、母子情。宮廷競爭所派出的武士在圍牆內外攻堅，周潤發自齊整服飾的權威樣，至披著一頭散髮看盡變局，威勢仍存於一臉一心。宮內的工作人員以訓練有素的俐落手法，刷洗掉亂局裡的傷殘與血漬，迅速齊整地列上一排排的菊花，菊花盛開，是片中「重陽節」祭祀典禮的排場之一。

菊花在中國古典文學裡象徵清雅純潔。陶淵明愛菊出了名。北宋理學家周敦頤形容菊是花之隱逸者。碩大的黃菊花如果「瘦」了呢？是情傷（殤）。在北宋詞人李清照的詞裡有「人比黃花瘦」，黃花據說指的正是菊花。黃色盛開的花瓣也被喻比為戰士的盔甲。是以，當電影《滿城盡帶黃金甲》隨著周杰倫的片尾曲〈菊花台〉唱起，柔情的嗓音與方文山出色的歌詞，兼具古典美與現代感，像是字精靈吹響著音笛。那句「我一生在紙上／被風吹亂」，霎時擊住了我！遐想著：無論是文人、武士……，把一生書寫於紙上，或是心版上，是頁頁的翻閱，或是捲軸般地展開，會是如何訴說自己的人生？「愁莫渡江／秋心拆兩半／怕你上不了岸／一輩子搖晃」方文山能把情字如此地書寫，任閱聽者將心拆兩半，慨世間情。

寫過很多知名歌詞的跨界文化人陳樂融在他的書《我，作詞家》所介紹的十

三位作詞人裡，其中一位是方文山。方文山這麼對自己期許：「給我時間，就可

以憑空生出一個世界。」方文山的歌詞，我想，那是具有「詩」的美感世界。

陰陽師與維尼揚起
羽生結弦的冰上世界

幾年前開始，台北街頭巷道常可見到新栽種的櫻花樹，於是，無需到外處，即可欣賞櫻花美景，紛落的葉瓣，似乎召喚著觀賞者進入畫與彩筆的想像世界：以地面為畫紙、以櫻花的葉脈作染料、以櫻花的脈搏傾聽，聽到什麼？

二月年節櫻花盛開時，若不是朋友的介紹，我不會進入一種冰與舞與音樂的美好享受。羽生結弦在冰場上的美姿，流淌著音樂，還來不及讓眼瞳吸收羽生的驚人技藝，光聽到音樂，我大為讚歎：**羽生懂得將自己的身體與靈魂融入樂曲，音樂，讓他的舞姿充滿戲劇性。**

日本作曲家梅林茂為電影《陰陽師》創作的曲子讓羽生極為喜愛。羽生尤為喜歡野村萬齋在片中所飾演的安倍晴明的角色，還請教過野村萬齋。在《陰陽

師）的手遊中，已把羽生與動漫人物的溜冰身姿結合，真是有趣！

在二〇一八年的冬奧長曲，羽生為自己上場溜冰的每秒鐘的技法與《陰陽師》音樂做了精準的調整，他將《陰陽師》重新編曲，還錄進自己的呼吸聲，以期帶領自己上場溜冰，真具惕勵作用呀。羽生是決意與舞台與花式溜冰共生者，生命注定了方向，是多麼令人羨慕的事。

梅林茂的電影音樂作品，影迷必然不陌生，有于仁泰的《霍元甲》，有王家衛的《花樣年華》、《二〇四六》、《一代宗師》，有張藝謀的《十面埋伏》。這應該是羽生選曲的因素。陰柔的外貌、絢麗的服裝與搭配得宜的項鍊、結束演出後的手勢都形成羽生的「美感」。他的身軀也特別的輕盈，這更使得他在展現技藝上可以較為優美的特質。

一小時六十次高難度的四轉跳訓練，不只是運動的極限與美麗的冰上舞姿，更是耐力的迸放。花式溜冰是門很美又很艱難的運動，得與身體協調、得有足夠的膽識。身體的律動基礎來自童年受訓以達成一項項技藝上的標準，而心志則來自天性？來自後天的自我要求？來自周遭的鼓舞？都是！但我更相信是來自天性。這從三一一地震後，羽生不顧明星選手的「形象」，四處表演，以所得款項

就是這款面紙盒維尼。（吳孟樵攝影）

捐做災後重建。年紀輕輕已有大愛，心中有愛的人，所展現的器貌會是柔與美與力量的丰姿。歷年來他獲獎無數，也曾受傷，憑著堅持與毅力達成許多挑戰。

受人矚目的還有：打破冬奧六十六年來的記錄，是男子組中連續兩屆的金牌得主。當他演出後，他最愛的維尼於場中紛紛落下，被喻為「維尼雨」。他說：「當我凝視維尼，維尼帶給我穩定感。」

維尼生性憨純敦厚，此時，我也深愛的維尼在我心底響起了「啦啦啦……」的樂音。看著家中無數的維尼，有隻羽生常抱著的面紙盒維尼是朋友送的限量版。朋友說：「妳知道這隻維尼的緣由了吧。」真是具有激勵作用的禮物呀。

在鏡子裡，雙手心心相印

只要記住這件事，我永遠都在鏡子的另一端平行地守候妳。

當幾年前筆電跳出一首ＭＶ，歌聲、畫面裡的劇情、跳舞時的節奏感吸引了我，讓我不禁一聽再聽一看再看。那是賈斯汀‧提姆布萊克（Justin Timberlake）的歌曲〈鏡子〉（Mirrors）。背後有著動人、深情款款的故事，是大賈斯汀〔與另一位流行樂明星賈斯汀‧比伯（Justin Bieber）區別〕獻給太太〔知名女星潔西卡‧貝兒（Jessica Biel）〕與阿公阿嬤的情歌。

ＭＶ的劇情是一對滿臉皺紋的老夫妻，老婆婆手持著老爺爺的條紋襯衫，眼神空洞迷失在一個混沌的世界裡漫遊著，輕緩地舉起手，似乎陷入過去的情境：與老爺爺兩人年輕貌美與俊帥時期相遇，打撞球、牽手跳舞旋轉、成家、離齬淚流。此時，老爺爺與老婆婆亦步亦趨，幾乎是陪老婆婆做著相同的動作。直到，

｜ 當音樂響起——風的啟航

偶爾老婆婆似乎認出他。老爺爺何嘗不是陷入過往的美麗回憶，尋思著愛妻的甜美笑容，兩人相依著。老婆婆滿布歲月紋路的手背，左手無名指戴了只銀色婚戒，正在翻閱一本書。老爺爺的右手出現畫面，幫老婆婆把書本闔上。老爺爺的這隻右手滑到老婆婆的左手，撫觸著，蓋住老婆婆的左手。像是傳達了一股安定與穩固的力量。兩人的手背一樣的蒼老，刻著凹陷的紋理、手筋凸起，卻閃亮著光芒。老婆婆又陷入迷茫的世界裡。那本書是老爺爺為老婆婆所記述的兩人故事，幫助老婆婆偶爾可以走入過去的兩人世界。

這世界，還會是老爺爺如常地護守？可以見到兩人的老邁身影在幾片大鏡子中，老爺爺應已是先行離世，老婆婆拿起兩人合照的相框，此時，她的婚戒脫落，她的心感應到什麼滑脫了！而這只戒指巧妙地落在大賈斯汀的手心裡，那是傳承的愛，把這只愛的戒指繼續一代代的保持下去。

大賈斯汀遊走在更多走道、更多面長鏡前，以一身黑：黑色套領衫、黑色長大衣、黑色西裝長褲、黑皮鞋，鞋尖是銀色發亮的材質，輕轉，轉身，舞動著，隨著他每唱一句，轉身面對、背對、斜轉身撫鏡子、蹲下身以手指撥弄正唱出的旋律。他在鏡子前幻化出既是自己也是伴侶的影子。傳達出：「只要妳伸出手，我就會把妳拉向我。」

這首歌的ＭＶ讓我想起根據美國作家尼可拉斯‧史派克（Nicholas Sparks）的小說改編的同名電影《手札情緣》（The Notebook）〔萊恩‧葛斯林（Ryan Gosling）與瑞秋‧麥亞當斯（Rachel McAdams）主演〕，老先生對老妻的愛，就是當老妻年老失智再也記不住他之時；他愛心不渝地以另個身份也住進失智安養中心，嘗試以同為安養中心的成員與她聊天，當她的朋友。

失智症已成為當代常見的腦部疾病，多部電影拍攝出動人又傷感的劇情，而大賈斯汀的這首ＭＶ由義大利女導演芙羅莉亞‧西基斯蒙迪（Floria Sigismondi）執導，對於老夫妻纖細不捨的情感有著影像上的磁吸力，把情感貫注於鏡子，那是鏡子的兩面，反映出對照的彼此。

注：大賈斯汀的情歌是否能對照他的真實世界，不在本文探討內。

我們不一樣

我們不一樣〈不一樣不一樣〉，每個人都有不同的境遇。

深沉沙啞又壯闊的嗓音，像是說故事般，吸引了我臉頰邊的雙耳被無形的線提起，打開通道，進入故事裡。被這道聲音迷住後，立即查看是哪位歌手、再立即找出ＭＶ反覆「閱讀」。讓畫面與聲音融合、讓聲音與歌詞連結、讓這股情境去找心講悄悄話。那麼，究竟是哪裡不一樣？這聲音來自大壯的歌曲〈我們不一樣〉。是二○一七年火紅的歌，我竟然在二○一八年才透過筆電無意間收聽到。

打開筆電的驚喜，往往是音樂。依憑感覺，我會為自己點上某類型的電台音樂或是ＭＶ，讓筆電接續跑出每首音樂，直到我受不了那類型，再隨機切換頻道。

因工作機緣，幾年前，意外發現「聽覺」可以辨別聲音的情感，而不僅是聲

音的方向來源或是本地人外地人口音之類。我們往往過於依賴視覺帶領我們認識世界，只看人臉上的表情，忽略了聲音也有表情。

大壯原是網路歌唱的直播主，踏入此行沒多久就大紅，受到很多粉絲「打賞」。深度開啟音樂，又是另一條路了，獲得高進（原本是歌手，後來成為音樂製作人）為大壯這首歌做了詞曲，唱出芸芸眾生路。MV裡，理著平頭的大壯低頭垂眼再睜開眼，隨著響起的樂音，雙手往下豪邁地甩出，像是往前開出一條大家都可以走的路，唱著：「這麼多年的兄弟／有誰比我更了解你……」。有不少人解讀為兄弟歌，只屬於男人間的情義。但是呀，請看MV裡有著各種職場人，男男女女與孩童，為的是好好生活下去，甚至是讓鏡頭往後退，他們既是往前開拓，也是回顧人生。「磨平了歲月和脾氣／時間轉眼就過去／這身後不散的筵席／只因為我們還在／心還在原地……」。猶如各自打拼生活不得不離鄉背井或是暫時分隔的朋友，心，還在原地，沒有離開。少了喃喃自語、空洞的情與愛，擴大為歌頌友誼。當遇到挫折，會有人守候你、聽你傾訴、張開手擁抱你，那是幸福的回歸。

「張開手／需要多大的勇氣」。張開手擁抱世界、擁抱喜悅或辛酸、擁抱快樂或痛苦、甚至是擁抱自己。張開手擁抱人未必容易，那是奔放與願意給予的溫情。

己，更不是件輕鬆的事。但是，放手，恐怕比張開手更難。張，有股任我行的氣魄；放，則是收斂所有的心思。至於「我們都希望／來生還能相遇」，必是更深的情份，我思索的是「遇」這字，如人飲水呀！

音符座落在哪方

舒緩的樂音，卻帶來陣陣的漣漪，蔓延⋯⋯。這樂音突地，響起。一陣驚奇，來不及多記憶。第二次是在車上，乍然聽見音符旋轉個不停，字字呼喚。當她太訝異時，耳朵會自動關閉，只隱約記得幾個字詞。後來才知道是他給她的專屬音樂，告訴她別擔心，一切都會好起來；告訴她，他一直在偷偷注意她；告訴她，他盡己所能地靠近她，訴說這一切一切。

她在路上羞赧地笑起來，感應到自己的臉色彷如被彩筆從心底的黑布著上繽紛的亮彩。**踏著五顏六色的步履穿越馬路，斑馬線形成一朵朵的音符，一串串迎向她。**但不曾刻意去追索這音樂，隨緣來去。當第三次聽到這首音樂，是在忙碌的工作後，激昂的腎上腺素伴著疲憊的頹喪感，進入快速行進的車體間，靜靜地安坐在靠窗的角落，才一歇下，同樣的音樂來問候，他告訴她，他都在這裡想盡辦法陪著她。他說：「別擔心，妳會越來越好。」

當音樂響起
——風的啟航

她嚇了一跳，把音符兜落在椅子下方，差點尋不回來。她驚詫著問他，你怎麼找得到我？我如何證明這是你？音符說，妳明知這是我，我聲聲呼喚的那個字，只有妳當時在場，只有妳知道。這是妳當天喊我的名號呀。

沒錯，她是明知故問。只想將謎團或說是迷霧擘開，不是霹雷打鼓，而是悄悄地掀起雲端的絲線濾網，瞧進去，把那些音符當作珍珠、當作流星雨、當作閃耀的神采、引入天際、引入寶藏盒，讓這些音符發亮、也讓這些音符得以安睡，醒來後，再迸放成獨特的音樂。

好幾段旋律與字詞易記，帶著提醒與愛的宣揚，反覆問候「寶貝，妳好嗎？」再接著多日，不需設定音樂，這首音樂，會自己隨機響起播放。換成是她以跳躍的心，輕揮，讓空氣轉換字詞告訴他，哇哇哇，你到底是怎麼辦到的呀？他說：「別忘了，當妳那天以那個字詞隱喻我，我就存在於奮鬥的狀態裡。我會記得戰鬥。妳也別忘囉。」她吶喊：「不，我不想戰鬥。戰鬥太累了！」他回覆：「那麼，我把音符借給妳，當妳累了，妳把它們化成一把閃亮的劍，穿越雲端，就可以……」可以，化成：「一股意念，陪著妳我戰鬥，穿越無形，顯示成一條道路。答應我，妳不會放棄，妳會努力讓自己更好，一天比一天更好。」

答案揭曉了嗎？這些音符竄成的音樂、反覆出現的音樂是哪一首？可以唱出來嗎？哎哎哎，可以用彩虹交換妳那串音符嗎？

非凡的美

動人的音樂可以讓靜止或消去已久的畫面復活，隨著復活的畫面，又可憶起劇情。某晚我筆電的電台音樂跳出高亢純淨，聲聲呼喚的歌聲，隨著歌聲可感受到旋轉似的情感畫面環繞四周。那是席琳‧狄翁（Céline Dion）唱著《死侍2》（Deadpool 2）的主題曲〈Ashes〉。讓我連續幾晚反覆地一直聽一直聽繼續聽，形成不忍分離的音樂世界。想像著：烈焰燃盡後，會有個美麗嶄新的世界？能用這些眼淚澆熄我燃燒不盡的靈魂？可以從灰燼中讓自己脫穎而出，如天鵝展翅嗎？

果然，當我這麼想像著，這首主題曲的MV是席琳在劇場舞台即將唱完時，死侍穿著高跟鞋跳著芭蕾舞，舞台上還有幾名提琴手以悠揚的琴弦帶動氣氛。死侍的舞與席琳的歌聲穿插《死侍2》的片段畫面，如此傷懷，具有感情的歌，最後是死侍要席琳重唱；而席琳誤認穿紅衣紅褲、戴紅面具的死侍是「蜘蛛人」，

形成搞笑的ＭＶ劇情。但這也符合「死侍」的電影特質。

死侍從特種部隊傭兵退伍後，常到酒吧當打手，性格不羈，時爆粗口，卻是愛情裡的癡情漢。他與女友的愛情濃厚，卻命運多舛。第一集強調「反英雄」特質，他堅持不加入「Ｘ戰警」，理由是：「我不是英雄」。就因為他是你我身邊可見的一般人，說出大家憤怒時想爆出口的話；但，他的心很柔軟。如此鮮明又具衝突性的特質更為吸引觀眾。

第二集推出，除了更爆笑的劇情，影片搭配多首動人的流行樂，一首首流蕩出死侍無法返回原有的面貌，外出時全身包覆在那身紅衣褲與面罩裡。家很小，卻是他與女友最美的天地，這天地被毀之後，他幾度穿梭在與女友逝去的模糊影像裡相聚，甚至還可一聊。似霧似紗簾，像是陰陽的維繫；也是陰陽的無可奈何。劇情透露還有第三集，逝去的女友還會在那裡與他相聚。是不是陰陽，對死侍而言並不重要，這人物的特質就在於「我為什麼要與別人一樣。」

當片尾，飾演死侍的萊恩・雷諾斯（Ryan Reynolds）一瞬間回復原本的面貌，會令觀眾幾近於驚呼，差點忘了被毀容前的死侍是如此地俊帥，尤其是具有一雙柔情的眼，當他看著女友，就是席琳歌聲下的情境。再從席琳本人回思，能不跟著她回顧她的先生嗎？能不回顧她在先生去世後，不到兩天內又失去哥哥的

當音樂響起
——風的啟航

心情嗎？二〇一六年一月，席琳牽著孩子進入教堂送別親愛的先生（也是她的經紀人），那堅毅又深情的身姿，如同她美妙的歌聲，唱出世間萬物都可體悟的情感。

漫威有許多吸引人的漫畫人物，拍成電影後，各有粉絲。這些號稱有特異能力者，具有其身世背景或悲傷的故事。英雄是凡人嚮往的偶像，但成為英雄後，苦水必然也多吧。當名觀眾欣賞這些角色，似乎是更幸福哩！

鼓說咚咚咚，故事來了

「我絕對不會變成你。」伊森・霍克（Ethan Hawke）對著容貌與他一樣，卻是「未來時間」的他（樣貌似流浪漢的炸彈客）這樣說，並且把他槍斃了。他殺了自己，也創造了自己。他與好幾個自己相對應談話，找到他（她），並且跳躍時空，奮力尋找炸彈客，是為了挽救世上更多的人。

當鼓聲咚咚咚、隆隆隆以彈跳或波動的旋律響起時，是這些人物的心緒：面對破碎的時間記憶，以及追尋毀滅自己的人。當線索隨著一個個自己心裡的人物出現時，已不是謎團，而是「如何面對」自己。霍克得讓哪一個自己統合自己，並且與自己和解。

這是德裔澳洲籍同卵雙胞胎兄弟斯派瑞格（Michael and Peter Spierig）聯合編劇與執導，改編自科幻小說的作品《超時空攔截》（Predestination）。這對兄弟⋯⋯麥可與彼得，或許是出生前，即已在媽媽的胎盤裡聚足良好的默契，也或許是對

當音樂響起
——風的啟航

生命臍帶的連結產生很大的生命提問，於是，他倆工作相繫，且擅於拍攝驚悚片，聯手編導多部作品。彼得更是為《超時空攔截》做配樂。你可想像：手中的鼓棒交叉錯位敲擊，以及隻手連續彈奏的戰鬥力。那些鼓樂不斷地說服自己、與自己戰鬥，也與自己心中的世界對應。

兄弟導演檔在世界影壇不算太少見。義大利塔尼維亞兄弟導演維托里奧（Vittorio Taviani）與保羅（Paolo Taviani），自一九五〇年代起，兩人合作執導許多作品，導演的功力厚實，以《凱撒必須死：舞台重生》（Caesar Must Die）獲得二〇一二年柏林影展金熊獎。他倆以非常獨特的拍片方式，讓重刑犯以舞台劇形式演出莎士比亞的名著《凱撒大帝》（The Tragedy of Julius Caesar）。在此紀錄片的拍攝過程裡，觀眾可以看到這些受刑犯被激發出生命熱力，將熱力散發在藝術作品裡，又從中找到生命的重心。維托里奧的兒子朱利亞諾（Giuliano Taviani）為此片配樂（這部電影有兩位配樂），讓劇情烘托出「英雄」征戰與戰友間的心結，以及，英雄之死造成什麼樣的劇力。

「從我開始認識藝術後，才驚覺自己在牢房像在監獄。」這是值得咀嚼的意涵。藝術是天啟一般地淬煉出對於生命的認識。戰鼓——必然，更是——此類電影少不了的樂器。當布魯托（Marcus Junius Brutus）刺殺凱撒（Gaius Julius

Caesar）成功後，自己也得一併赴死。鼓，揮戰與披巾斬棘，錘鍊出歷史人物留給歷史的是哪面鏡子、哪頁史書。

當鼓聲一左一右，或是單手頻頻敲擊，模擬想像一個人分裂成數個人，或是將數個人統合成一個人，鼓，在敲下去的那一瞬間，鼓，是否也有自己的「移位法」。鼓說，咚咚、咚咚咚！來吧，故事從這裡開始、音樂敲飛出故事。

你是誰，呼呼呼，
吹起什麼樣的風

Who are you?
Who, Who, Who, Who?
Who are you?
Who, Who, Who?
Who are you?
Who, Who, Who, Who?
Who are you?
Who, Who, Who, Who?

重複反問又極為簡潔與強烈的歌詞，透過影集的片頭聲聲呼喚「你是誰」，當年看影集時，只急於看每集的劇情，隱約只記得這幾句歌詞。沒想到，這首歌〈Who Are You〉偏要我記住他。

某年，我到美國西岸某城市，因時差而頹廢地躺在沙發猛睡覺，昏睡中，猛然被Who, Who, Who, Who喚醒，像是呼呼呼呼地在耳邊調皮地要你轉身對他微笑。於是，我張開眼，看到電視螢幕正在播放這首歌的現場演唱會。當下，我嚇一跳，沒想到是年紀很大的幾名男樂手，唱唱跳跳地彈奏演唱。第一秒的感覺是好好笑呀，這麼時興的影集，配上年紀這麼長的樂團。第二秒，我幾乎感受到自己的慚愧心發酵著，恥於前一秒竟然升起那樣幼稚的心理。於是，我坐起身子，以恭敬心與歡喜心繼續看著這支英國搖滾樂團何許人合唱團（The Who）的演唱。

他們成立於一九六四年，〈Who Are You〉是一九七八年的作品。現場演出的魅力與影響力備受推崇。為何如此？即使我還沒見識到也不曉得這支樂團，已被他們的嗓音與詮釋歌曲的方式吸引了。

第一次聽到〈Who Are You〉是因景翔大哥借給我好幾季不同系列的美國電視劇集《CSI犯罪現場》（Crime Scene Investigation）DVD，劇集以不同的城市：拉斯維加斯、邁阿密、紐約，發展不同的劇情，各有不同組別的刑事鑑識人員。

他們為犯罪現場尋找可佐證的物件，「讓證據說話」是鑑識人員的宗旨，看著一椿椿的城市案件，以及這三組演員兢兢業業的飾演科學辦案者，不禁得佩服這些竭盡心力腦力體力的鑑識人員，經常犧牲睡眠在研究室內分析物證，甚至是在外出辦案時危及自己的性命。當影片隨著歌曲聲聲的 "Who are you?" 貼切於探詢被害者「你是誰？」以及找出事件真相的源頭。

只要一打開這些DVD，我勢必無法控制時間地猛看，一集一集看下去。那時，經常是晚間開始看到深夜，又看到凌晨。當年對音樂還不敏銳，沒想到追尋是誰演唱。直到、直到在美國意外地被The Who的歌聲喚醒，有股熱血增升的提問。

辦案者對於被害者或加害者，除了以科學的儀器檢驗，還有心理學的分析，拼貼式或地毯式的偵查，查詢出「你是誰」。事件往往出人意料之外。

當我們耳朵不斷地接收被問著「你是誰」之際，似乎轉換成自問「我是誰」。

「我」不只是外相、性別、姓名、DNA、身份、職稱……的辨識，究竟還具有什麼樣的探尋意義？那必須是歷練與碰撞後所產生的些許答案吧。

李劍青、藍藍、李宗盛

人生每一個階段都能夠以樂曲為自己填上愛與記憶。如果說，看電影是視覺與心靈的饗宴、與朋友談天說地是語言與心事的分享、聽音樂是聽覺與其他感官的連結。

台北，午後，車間街景流動，從車體與平板漫揚出第一首與幾首同個演唱者的歌曲打動了我。我以耳聆聽與感受著說與唱的世界，立即對歌曲播放者小哥與他的姊姊說：「這張專輯是在講城鄉與人的故事，對吧？」熱愛音樂與美食的小哥說是的！難怪呀，這張專輯就叫做《仍是異鄉人》。小哥把平板調整到我面前，於是，我看到演唱者是「李劍青」，他的師父是李宗盛。難怪有李宗盛的味道哩。

最讓我心跳動的是李劍青這張專輯裡的〈姥姥〉，由李劍青作曲、編曲、演唱，藍藍以緩慢帶著年輪的嗓音唸著自己的詩，化身為歌曲裡的「姥姥」。歌

曲具有古典弦樂器與詩詞走在現代生活中感慨的特殊韻味。

李劍青演奏小提琴的身影從一個、兩個、三個，成了十六個。敘說著思念姥姥──與自己「同齡」者的故事──我終於可以為妳寫一首詩了，在妳去世三十二年之後，「這三十二年，妳在我身體裡走路、咳嗽、歇息。」光這幾個字詞，讓我佩服不已！也因此而知道這首歌詞來自詩人藍藍的詩〈給姥姥〉。藍藍已被古希臘詩人荷馬的故鄉授予榮譽市民的稱號。

歌曲仍舊繼續「走著路」；而我停駐在身影的想像力：當你想念的人在你的心版上走路、咳嗽、歇息，已逝的身影活了過來，有著日常的行止，那是對光陰的刻畫，並且填上不限於時間的記憶。「是風，在四季不停的向我吹拂。是我可以想到的所有陳詞濫調，也是它絕對的敵人。」

李劍青受訪時回顧青年時期組團的熱血，他們都不相信自己是平凡的；而今，團員們的發展與往後的人生故事不同於以往了。李劍青往北京發展，他看著當時的貝斯手回鄉過著愉快的家庭生活，且流露出憨厚的笑容。因此，李劍青深深感受「回城比出城更需要勇氣」。這必得是流浪、打拼，與是否回歸的各項抉擇。他說他自己如離弦的箭。

我從當中感受那股流動的氣，氣帶動所有的抉擇，往下、往上、往前，飛、

行。一天裡，無論是振奮、忙碌、閒散，甚至是頹喪，只要有一絲絲的「對」、「就是這樣」、「我又勇闖過關」……的滋味興起，我就會深深地感恩這一天。

思念某個人，通常是與自己的生活重新相遇，出入於某個時空點，回顧，並且向前行。記憶「死而不亡」，那必得與愛，相連。

當音樂響起
——風的啟航

李哲藝以樂曲
建築生命情韻

當音樂響起，你會想起什麼？該在心底打拍子？鼓掌？連結畫面？

樂曲可以為生命「建築」故事，你相信嗎？當然信！

豎琴的體積龐大，卻帶著優美的線條，弦線在手巧與用心的人彈撥間，絲絲揚揚地發出動人的仙樂，仙樂在人間。音樂家李哲藝不僅演奏豎琴，也作曲、編曲、指揮。成立灣聲樂團的志業是「古典音樂台灣化，台灣音樂古典化。」將台灣樂曲以古典樂的形式帶入國際，也將人物以樂曲串連出感性的生命故事。於是，音樂不受限於拘泥的型態，可以在演藝廳演奏，也可以帶著樂器環島「趴趴走」。李哲藝說：「如果人們不走進音樂廳聽音樂，我們就把音樂帶到人們身

邊。」

在「名人系列饗宴」中，與劉軒的對談音樂會感性、幽默，整場的音樂氣氛非常活潑又具「正念」，正如劉軒所推廣的大腦衝浪。音樂該怎麼界定？李哲藝說：「從不和諧找出和諧的元素。」難怪我即使是心情最糟或起伏劇烈時，只要聽到我喜歡的「很吵」的音樂，定然撫平情緒大半了。且可以透過音樂跳躍日常生活，無論是搖滾樂、古典樂、靈魂樂、爵士樂、流行樂、電影樂、舞曲、電子樂，隨心起舞、隨心記憶。

十一月他與說學逗唱樣樣出色的郎祖筠有場「思鄉路漫漫」的音樂會。第一首樂曲是〈松花江上〉，我立時想起曾在張學良口述歷史的書上看過，這是張學良一生難忘的曲子。**歷史，在我眼前，流動。**果然，郎祖筠說起父祖輩的故事，爸爸是滿族人，出生於南京；媽媽是客家人。她笑談如果是餐廳，那麼就是「客滿」。

當天果然是座無虛席。

音樂會就這樣層層地以音樂帶出郎爸爸一生的故事，這已然是屬於愛的音樂會。無論是郎爸爸或是郎祖筠的成長故事，在音樂會裡以多首曲子串連起大時代的悲歡離合，感受到郎祖筠對爸爸媽媽的愛、體會到她遺傳自爸爸媽媽豐富的演藝細胞，也從她妙語如珠、極富說故事的魅力中，現場大夥都很忘我地聆聽音樂

當音樂響起
——風的啟航

與故事。

　　郎祖筠曾以〈綠島小夜曲〉送別爸爸（典故得現場聽她說才更有層次與意味）。很讓我讚佩的是：演奏家們各有專精地獨奏與合奏這首曲子，也許是投入的情感特別多，讓樂曲在當下產生很奇異的波動。這首也是讓郎祖筠在台上頻頻拭淚的曲子。而當她唱起〈滿江紅〉之時，我不禁悄然淚下。那是壯烈與悲切的生命情懷。依然是連結到歷史的衍變。而我腦袋還跑出蔡明亮導演的《郊遊》，李康生在風雨街頭舉著廣告看板的畫面。

　　人的表情與聲音可以被觀察出最細微的「情緒」，音樂透過樂器與演奏家進入故事裡，演繹生命裡的情緒，如風、如水、如樹、如雲、如⋯⋯，那是道路，吸引人繼續走下去。

　　音樂真的會「說故事」耶！

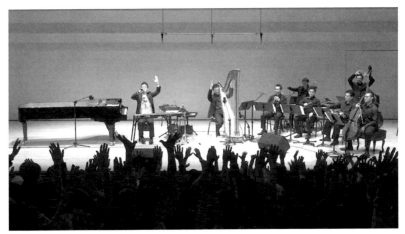

▎劉軒與李哲藝。（圖片提供：灣聲樂團）

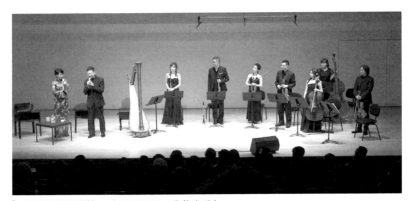

▎郎祖筠與李哲藝。（圖片提供：灣聲樂團）

當音樂響起
風的啟航

天堂也會下雨？

你會握住我的手嗎？

手，可以記憶住年歲點滴裡最重要的生活過程。最慈愛的莫過於父母幼小的子女，以及，子女牽著年邁的父母。這般牽手的動作，斷了呢？該怎辦？思念，可以使人心頹喪；也可以喚醒激勵的心。

「你還記得我的名字？」身為父親這麼對兒子輕聲地呼喚。「如果我在天堂看見你，我們還能像以前一樣？」接著，他又說：「我必須堅強地堅持下去，因為我知道我並不屬於天堂。」是什麼樣的故事，讓人這麼地柔軟又堅定，將憤怒悲傷的情緒化為反省的力量，從這力量中展現愛。

他自小不知父親是誰，由外公外婆權充父母撫養他，直到九歲才知道另有親生媽媽。這對他的人生而言是晴天霹靂。身世，讓他感覺沒被親生父母愛過。幸

▎艾瑞克·克萊普頓。（圖片提供：翻面映畫）

好有音樂陪伴他，也擁有外公
外婆的愛，讓他在失控的人生
路上，能以創作療癒內心。他
是誰呢？他是英國人、是彈奏
吉他的頂尖音樂人艾瑞克·克
萊普頓（Eric Clapton）。

　　不安的靈魂，通常是創作
者很重要的啟迪因素。天賦的
才華讓他獲得很多，卻還是因
內心對生命的疑惑，過得並不
開心。在愛與生活裡顛躓與來
回徘徊。但這些都是他創作的
題材，抒發生命裡的愛與愁。
當他抱起還在強褓中的兒子康
納（Conor Clapton），輕輕搖
晃著康納入睡，那是非常慈美

當音樂響起
風的啟航

動人的畫面，我可以感受到他被康納的體溫喚醒身為人父的生命責任。我猜，也會減少他沒有父親的遺憾。可是，康納在四歲半時，失足摔落窗外去世。

克萊普頓收到成千上萬的慰問信，其中一封是康納在意外發生的前一週寄給他的明信片，信上的愛，讓他領悟人生而積極投入音樂創作與幫助他人的志業。

他把這股灼心的至痛提升為：「必須活下去！」於是，成立了醫療中心幫助戒癮者，讓他們有安心的環境復原，以獲得健康的生活。至此，他不再感到生命迷失，而是珍惜與感受到幸福。

音樂，讓克萊普頓有個方法，能把悲劇變成正向的東西。當他把創作轉化為更大的，可以幫助他人的力量時，不再是把個人的悲痛擴大與陷入，而是記憶愛的點滴，以音樂感動世人。這就是轉念的價值！

以前就聽過〈淚灑天堂〉（Tears in Heaven）這首歌，但不知背後的故事。當二○一八年秋天見到他的傳記片時，他說他要以音樂記憶康納，這首歌在他的吉他與演唱聲中，才一兩句樂音出現，立即讓人懂得悲傷的力量，那是呼喚與安撫人心的力量。歌詞如詩，如他與康納對話一般，也反問著天堂與時間，最後是：

「我確信跨越那道門以後，會是平和。而我知道，不會再有人淚灑天堂。」

對你說：新年快樂

閃耀、計時、倒數，星星如秒針，滴答喚起年。

年節如接龍遊戲，自年底的聖誕節慶直至跨年倒數，再至元旦，開啟新一年的序幕。冬天逛街不冰冷，因為有裝飾的燈彩暖和人心，有各式的音樂串揚於店家。當十二月三十一日，十一點五十九分五十六秒起倒數五四三二一之際，人們會因這歡呼聲而提高情緒迎接元旦零點、接續起新一年振奮的因由。繼之，與身旁的人互相說聲：「新年快樂」、「新年好」。

曾在某個冬日的一家咖啡廳裡，忽地，聽到店家的音響傳來黃品源的一首歌〈新年快樂〉，撞到我心坎！怎麼聽起來帶股哀傷與落寞呢？黃品源的歌曲與表現方式，透著淡淡的歡喜或愁悶，再織串成溫暖細綿的感受。寫這篇專欄的此刻，打開網路觀看這首歌曲的YouTube，這是黃品源在《新年快樂》專輯裡的一首歌。MV上，他穿著紅色襯衫黑色背心，背景也是一片紅。黃品源帶著兩只

當音樂響起
——風的啟航

酒窩充滿笑意，兩手作揖說：「大家好，我是黃品源，新年快樂！」鞭炮聲響起，是辦桌的喜慶日，四周掛滿了紅色春聯。畫面再一轉，是城市裡繽紛熱鬧的街景。

黃品源作曲唱著許常德所填的歌詞：「繽紛的街頭／在人群裡頭／一種不能解釋的寂寞／有一股衝動／想要去問候／此時此刻你在做什麼……」這是以景以節日思念人的時分。

以這首歌的歌詞來看，傳達的是對於不再聯繫的人，默默的思念，以及想表達的祝福。到底，祝福要怎麼給才算是傳達？若說「世界那麼大，如何不牽掛？」為何放不下牽掛？又為何提不起勇氣親聲說句「新年快樂」？這樣看來，一首歌，可以隨聽者去說故事。一個人聽，是一則故事；百個人聽，至少會產生十則故事。

於我而言，光是聽到他的歌聲，再連結出他這首歌的ＭＶ，竟然可以產生不同的情緒力。

新年快樂，猶如在自己心底的草坪上種下秧苗，澆水、曬太陽，祈祝幼苗一天天長大，枝枒鮮嫩滴著青翠的生命露水。無論是開不開花的品種，每片葉子都是迎向祝福的心語，如歌詞裡的「祝福的心／時時都會有」。當你我心上不棄不

忘於親友時，豈止是節日才會憶起對方。

星星如秒針，秧苗如愛心，所有的生命與祝福自會呈現該有的樣貌。不讓歲月流失夢，讓秒針分針時針運行，朝向最理想的狀態，也讓記憶之樹，長大。

讓我再把時間調回到當年，在這首歌的情韻下，當時讀著一套書而將自己置於大時代的洪流中。萬萬沒想到，幾年後，我更為深入地研究那國那時代的歷史，完成冥冥中的夢想。那麼，新年快樂，必然是更超越於年的意義。

在此說聲：大家，新年快樂！

風聲存在於〈千里之外〉

用一生去等待，久嗎？遠嗎？未成結果的情人，故事裡有對白嗎？

仍記得第一次聽到周杰倫與費玉清合唱的〈千里之外〉，我的耳、我的心像是在廣闊的森林裡不斷地飛昇、飛昇入雲端。兩人嗓音如此地不同，過去對歌曲的詮釋也不同，卻能將古典的韻味融合得如此貼合，那是含蓄又恬靜的「送行」，尤其是費玉清的歌聲，讓這首歌極具空靈優美的意境，而周杰倫的聲音，在此顯得很甜、很有故事性。

世間有無瑕的愛嗎？時間永遠可以給予人意外的方程式，是答案，也或許是謎。方文山的歌詞與周杰倫的曲，多年來已創下獨特的風格，耐聽又富動人的應合。「夢醒來／是誰在窗台／把結局打開／那薄如蟬翼的未來／經不起誰來拆」。歌詞以「拆」，對應數年後對於人生的「猜」。「我送妳離開／千里之外／妳無聲黑白」。相愛，不是近距離，而是在那樣的年代與生活條件中懸出

距離。

「一身琉璃白／透明著塵埃」，當故事中的女主角從雨中走來「詩化了悲哀」。我想像著白色琉璃，因距離、因思念而蒙塵，但絕非髒汙的塵垢，而是覆蓋著蟬翼的波動，想飛，飛不了。

物件可以拆除，對於未來的結局無法猜測，這樣的思念之苦更上心頭，讓人彷彿看到李清照的詞〈一剪梅〉中的慨嘆：「一種相思／兩處閒愁／此情無計可消除／才下眉頭／卻上心頭」。

燕子飛行，看不到歸巢者，在沉默的年代，必然有許許多多今生不再相見不再聚合的人。有人遺失嗎？能想像風不再存在嗎？當周杰倫唱著：「妳聽不出來／風聲不存在／是我在感慨」，感慨的嘆息聲超越了風聲，也或許是風難過地噤了聲，安靜悄然地走過歲月。時間，在此被安排演出了一場意外。

於是這首歌給了我好幾種畫面：屋簷、風鈴、懸崖、燕、船、窗、城、霧、夢、蟬、風、雨、詩、濕、琉璃、塵、琴。**最大的畫面是沒有對白的未來，未來是未竟的故事，故事，是否可以經由聽歌的人自行填入呢？**

這首歌的歌詞寫得讓我聽見了顫動的聲音：「薄如蟬翼的未來，經不起誰來拆。」愛，在心的版圖上不遙遠，心，可以依託著雲水風傳遞。於是，千里不會

是「之外」。但是，一生有多長？等待的滋味如琉璃也如黑白，穿越於青澀或是老去的點滴旅途中，燕子也要發出感慨聲。

聽著聽著，我想呼喚風，去解救故事中的人吧，讓風鈴響起愉悅的聲音。

要不要以音樂襯托情緒張力？

個人認為音樂最大的魅力在於：予人「若即若離」、「如泣如訴」，或是「澎湃洶湧」的感受。無論是黑夜或白日，獨自一人或與一群人，都能引人耳朵專注，將心靈隔開一空間靜心地聆聽，從樂曲中瞧見景象、感受情境。

近幾年的電影有個趨勢：將早期的三十五釐米電影以數位修復，讓影片重新上映。如《辛德勒的名單》始終是我所愛的電影音樂之一，小提琴曲音勾纏人心。《新天堂樂園》有歡笑有傷懷，音樂讓人彷如見到小多多奔跑的身影。文學味極濃，圍繞著吳爾芙故事的《時時刻刻》，是我聽最多遍的電影音樂。而二〇一九年三月八日起，重新上映的經典數位修復版《滾滾紅塵》是大時代裡的故事，也喻比張愛玲的愛情。幕前幕後工作人員在拍片後的人生，也是更迭起伏。

「起初不經意的你／和少年不經事的我／紅塵中的情緣／只因那生命匆匆不語的膠著／想是人世間的錯／或前世流轉的因果／終生的所有／也不惜換取剎那陰陽的交流……」羅大佑絕佳的詞曲功力、陳淑樺演唱這首〈滾滾紅塵〉的清幽嗓音，至今仍是許許多多人喜愛的歌曲之一。

羅大佑的歌曲多數受到男性喜愛，如〈之乎者也〉、〈鹿港小鎮〉、〈亞細亞的孤兒〉（這首歌也有王傑演唱的版本，與羅大佑的歌聲所傳達出的韻味很不同），還有傳唱多年不墜的〈戀曲一九八〇〉、〈戀曲一九九〇〉、〈童年〉。他多數自己演唱自己的歌曲，也曾與陳淑樺共同演唱〈滾滾紅塵〉。而陳淑樺詮釋李宗盛作詞作曲的〈夢醒時分〉打動許多女性，這其中還有項因素是李宗盛擅於描述女性所面臨的愛情，之後略微轉變風格，為李劍青打造了富有影像感的城鄉故事歌曲。

為宮崎駿的動畫片做過多部電影音樂，也為北野武的電影配樂的音樂家久石讓，他在《感動，如此創造：日本電影配樂大師久石讓的音樂夢》這本書中寫著：「一聽到音樂，會讓人感到震撼，或是流淚；或是用手打節拍、律動身體，甚至想要舞動，這就是音樂擁有的原始力量。音樂的力量，能夠直接傳達到人的身體與內心。」久石讓也將自己的電影音樂以交響樂的形式演出，在亞洲巡迴演

出時，第一站台灣是由音樂家史擷詠促成與承辦。

史擷詠將現代音樂與古典音樂結合，也喜愛以交響樂形式演出音樂作品，他的知名電影音樂作品之一是《滾滾紅塵》。在他去世七年多以後，這部電影再度上映，也是美事。他曾寫下：「音樂對於一部電影來說，具有輔助情節、烘托演員表現、製造氣氛，以及將導演所傳達的抽象情感表現出來的作用。好的電影音樂是存在於影片進行中，卻不會搶戲⋯⋯」

伊朗導演阿巴斯（Abbas Kiarostami）在自己寫作的書上提到：「音樂是一種激勵人心的藝術形式，它伴隨著巨大的情感力量。」但也表示他寧願他的影像不要與音樂競爭。意思是他認為導演得發自靈魂創造思維，而不是借助於其他的科技或特效。事實上，也有些導演完全不使用電影音樂，而是以環境音為影片呈現氣氛。

不能否認的是，音樂可以喚起人們記憶畫面。而我自己最喜歡什麼樣的旋律呢？基本上，我喜歡以當下的心情點選音樂。

我的愛如此純真

音樂是聽覺的感受，我通常是在夜裡隨意聽音樂，歌者的聲音與唱出樂曲時所產生的特殊感，讓我點開看看是誰唱的？曲是名什麼？

這首二〇〇四年發行的歌〈You're Beautiful〉紅遍各地，我竟然至近年才發現。且更是被詹姆仕・布朗特（James Blount，成為歌手後，將姓氏改為Blunt）的MV深深吸引，那是極具美感與藝術性，甚至是悲懷的畫面：

飄雪的海天連成一線，顏色是灰黑白漸層，布朗特穿著黑色連身帽風衣背對著螢幕，唱出第一句歌詞 *"My life is brilliant"*。再至他轉身面對螢幕，雪不斷地落下，他繼續唱著，像是訴說一段你必須認真聽的故事。那樣的情境，猶如在惡寒的氣候下，不畏懼地繼續挺身面對當下，相信純真就在眼前、相信美、相信遇見

天使。

接著，他撥下連著外套的帽子，更為清晰地露出面孔，淺褐色的髮自然地垂散在他眉眼睫。一邊唱，一邊繼續脫下他的風衣外套、長袖灰色T恤、短袖白色滾黑邊的T恤。接著，鏡頭慢慢拉遠，看到他身後的海，依舊是濃濃又淺淺的漸層灰色。再接著，他坐在海灘，兩腿彎曲繼續唱歌，脫下兩只鞋子、取出長褲口袋內的物件、取下左手小指的戒指。鏡頭可以清楚地看到，兩只鞋子旁置放了三樣小物品，他的動作輕緩，甚至是帶著尊敬心擺放。又接著，他側身面對鏡頭，再一轉身，躍下大海。他依然唱著歌，音樂沒停過，直到他抵達海面激起一圈圈白色水花。

第一次看此MV，自〇・〇一秒起，即被畫面整個吸附住。過程裡，他不只是訴說故事，兩只白色球鞋在雪地裡顯得有些泥黃。於是，我更為好奇這首歌的背後故事，必然是辛苦地走過歷程的故事。**鞋子**，為他呈現了另一番不可忽視的細節。驚人的躍下海的那幕，我不做悲觀的想法，而是認為他以此作為情緒的釋放。

這首歌紅得讓他得以在人生第一張專輯裡竄紅，甚至拿下幾項重要的獎項與歌壇新人獎。不少人把〈You're Beautiful〉當作浪漫的愛情歌曲在婚禮上播放，也

在電影裡出現過。可是，再深入了解Blunt的背景，他是滑雪高手，也曾在英國服

兵役六年，據說是第一個進入科索沃的英國軍官。戰爭，讓他看到的人生與很多

人不一樣，於是，他寫下的歌曲，讓他被喻為「上尉詩人」。

〈You're Beautiful〉收錄在他的第一張專輯《不安於室》（*Back to Bedlam*），

在此專輯裡另一首〈No Bravery〉，描寫他對於戰爭造成孩童流離失所的心痛。

成名後的壓力，讓他產量不算多，在二〇一七年的專輯《真情摯愛》（*The*

Afterlove），他有意改變歌曲風格，這來自於他現有的家庭生活靈感，也來自

英國爭議性很高的年輕知名歌手紅髮艾德（Ed Sheeran）鼓舞他，兩人合作了

〈Make Me Better〉。

　　使世界、使他人、使自己更好，不可缺的是：心中有愛。

每顆心都像花

至今還沒機緣到想像中很美麗的愛爾蘭，對於愛爾蘭的「認識」，多以小說如《格列佛遊記》（Gulliver's Travels）、《尤里西斯》（Ulysses）、《安琪拉的灰燼》（Angela's Ashes，被改編為同名電影，中譯片名為《天使的孩子》）；電影如《我的左腳》（My Left Foot）、《吹動大麥的風》（The Wind That Shakes the Barley）；音樂如U2樂團，去感受愛爾蘭文化的纖細敏感，以及奮鬥。

還記得我曾因李奧納‧柯恩的訪談畫面、他的詩與談吐及音樂而被打動，其中與他在演唱會裡合唱〈Tower of Song〉的U2主唱Bono的嗓音清亮直入人心，如心上的一朵花隨著雲霧、水面飄逸出獨特的生命。於是，我買了U2好幾張CD。而今，雖很少播放CD，筆電裡隨機隨緣流淌的音樂，還是常可以聽見Bono創作與演唱的歌曲，他的歌聲難以被忽略。

Bono在〈With Or Without You〉反覆地唱著wait的字眼，以輕柔似愛情的字

當音樂響起
——風的啟航

眼，傳達的是對於國族與世間的愛，他關心世界第三世界貧窮與受教育的議題，且付出實際的影響力，曾被提名諾貝爾和平獎。U2樂團裡，除了Bono很知名以外，吉他手The Edge也會創作歌曲，吉他琴藝精湛，此藝名是Bono為他而取的名字。

也許是Bono曾幾次與死神擦身而過，他將生命的感思透過作品傳達。二○一四年《赤子之心》（Songs of Innocence）專輯裡的第一首歌〈The Miracle (of Joey Ramone)〉是U2向美國龐克搖滾樂團已去世的喬伊‧雷蒙（Joey Ramone）致敬。這首歌也是我在手機裡設定的鬧鐘歌，每天當這首歌以長串的「喔喔喔喔喔喔……」配合著樂團的電吉他與鼓樂間歇地敲擊吶喊出：「我在追逐恐懼的日子，在夢消失前追逐它……**我在奇蹟發生的那一刻醒來**，聽到一首歌對世界產生的意義……」極具魔幻力又很有精神地喚醒我：別再貪睡了。

最新專輯《淬鍊之歌》（Songs of Experience）以Bono的子女作為封面，專輯裡有獻給他太太的情歌，還有對敘利亞內戰的感懷，大概得很仔細聽才能聽出Lady Gaga在這首歌裡合音。最後一首歌是〈There is a Light〉，是Bono歷經生死之關還能活下來的感受。Bono深覺自己是很幸運的人，他還有很多專輯要做，也要陪伴家人與朋友。由於他長期關注國際政治時事議題，以及種種歷練帶給他對於生命的思索，當美國賓州大學授予他榮譽博士學位時，他在現場演講說他沒上過大

當音樂響起，
你想起誰

學，曾四處流浪，提醒這些學生在學術殿堂裡思考一件事：「理想是什麼？什麼是你的理想？你願意把你的精神、知識、金錢與汗水投注在什麼樣的事情上？」

以他曾去過非洲衣索匹亞的故事，訴說這世界應該要有的努力。當他目睹非洲所面臨的疾病問題，他呼籲這已不是長遠的使命，而是迫在眉睫的任務。

我想，這就是Ｕ２的歌曲為何具有生命力的因素：愛世界，是對世間傳達的最終意義，就像是他曾在英國演唱會裡，帶領觀眾想像從上空往下看我們居住的漂亮星球，所有的煩惱都消失了，各地城市緊密連結。接著他唱出〈Beautiful Day〉，每顆心像花一樣，在堅硬的石地上，綻放。

費玉清二〇一九告別演唱會掀起的時代記憶

費玉清以招牌式，也是他最能展現音域的斜仰頭頸四十五度唱歌。清朗優美的歌喉擅唱古典小調，翻唱鄧麗君的歌曲，也唱劉家昌的愛國歌曲、瓊瑤的影視歌曲、港劇《上海灘》同名主題曲，而他的名曲〈晚安曲〉創下多個媒體或商場以此做為道聲晚安或是代表打烊的舒緩音樂，也曾是部隊裡熄燈睡覺的重要歌曲。

當他面臨媽媽、爸爸過世後，思索生命裡的意義，以前唱歌除了是愛好之外，也是讓父母安心（代表子女有工作）的含意。而今，他得面臨對於自己另一歷程展開更深的探尋，不再巡演，而是回歸寧靜的生活，真正認識台灣的風光，可以瀟灑地旅行，也可在家養雞，他覺得雞很聰明。

當他宣布告別演唱舞台，如江蕙當年掀起的巨浪，引得眾多歌迷迅速地搶購演唱會門票。阿姨購票後請我去小巨蛋看費玉清演唱會，真是座無虛席呀！許許多多非常年長的歌迷們，不畏高高的階梯與眾多的人潮，陶醉又傷感地沉浸在費玉清的多首歌曲裡。

舞台並沒有豪華或太過絢麗的布置，也沒有其他演藝界的人士上台，費玉清穿著清淡雅緻的淺色西裝、打著領帶，自信優雅的獨自唱、感性的與觀眾說他為何要串組這些歌、聊他的人生，也不忘穿插他編織的笑話。舞台一張小高腳桌，擺著一只玻璃杯，那也是費玉清的特色：邊唱邊說，偶爾舉起杯子喝口水潤潤嗓。

當一對國標舞男女舞者，踏起美妙性感又輕盈的舞步舞上演唱台，費玉清輕柔又具故事性的歌曲穿越時空，我突然像是「見到」白先勇筆下的小說場景，那是人生況味。小調最是歷史滋味，不談鄧麗君翻唱周璇、李香蘭的歌曲，就從鄧麗君的歌聲融化全世界華人圈來聽這些小調，那樣的小調歌聲與情懷也屬於費玉清，當他在告別演唱會唱起蘇軾的〈水調歌頭〉：「明月幾時有／把酒問青天／不知天上宮闕／今夕是何年／我欲乘風歸去……人有悲歡離合／月有陰晴圓缺／此事古難全／但願人長久／千里共嬋娟」。**蘇軾的傷懷把月與人的情事寫出了魂**

縈夢牽的滋味。

鍾理和短篇小說《原鄉人》由李行導演為同名電影，主題曲也是此次演唱會的歌曲，「我張開一雙翅膀／背馱著一個希望／飛過那陌生的城池／去到我嚮往的地方⋯⋯」人生真是可以展翅，朝嚮往的境地再造下一個歷程。他也清唱幾句他與周杰倫合唱的名曲〈千里之外〉。

費玉清天籟般的歌聲不再演唱，歌迷怎能捨！安可曲不歇不歇，費玉清珍愛歌迷們，也看得出他是個很自重，對志業有很高的敬業態度，他說著說著數度落淚，縱然揮別商業舞台，他的歌聲浪奔‧浪流‧不輟。

一個嶄新的世界不再沉默

——《阿拉丁》

好幾個夜晚，窗邊總是傳來非常迪士尼感覺的歌曲，讓我如置身於遠古的神話，或說是童話世界，時而緩柔、時而堅定，還可以跟著旋飛跳舞，於是，我細細聆聽，原來唷，那是巴基斯坦裔英國歌手贊恩（Zayn）主唱真人版《阿拉丁》（Aladdin）電影的主題曲〈一個嶄新的世界〉（A Whole New World）。

很多人在童年看過這些童話書、電視卡通、動畫電影。魔毯，就我記憶所及，是《一千零一夜》裡的故事。著名的故事裡還有神燈、芝麻開門……。透過一個動作，可以打開神奇的世界，閃耀得令人歡喜，或是進入未知的恐懼。

雖我至今還沒看許多人大讚的真人版《阿拉丁》電影，尚無法得知此般純情浪漫，充滿異國情調的電影可以打動我多少，但是，歌曲倒是傳達了許多情感。

〈一個嶄新的世界〉以人聲如梵音傳頌，接著是贊恩唱著：「我能夠為妳呈現／

一個閃亮亮的世界⋯⋯藉著魔毯之旅⋯⋯成百上千的世界等著妳⋯⋯一個嶄新的世界／每個轉彎都是驚喜⋯⋯」重點還在於提醒我們記得上一次是哪時候讓我們的心去做決定？這首曲子非常符合迪士尼追尋夢想、達成夢想的勵志精神。

倒是，我被這部電影的另一首插曲，另一個聲音吸引，那是英國歌手，也是演員娜歐蜜・史考特（Naomi Scott）唱的〈沉默不語〉（Speechless）。她的歌聲傳遞勇氣十足的女子歷經浪潮、流沙、雷聲都無法使她被淹沒或被擊垮，「我不會哭／也不會開始崩潰⋯⋯我不會再沉默／因我將張口呼吸⋯⋯」這首歌曲依然是帶給我旋飛的情境，但多了從大雨大風大浪雷響中，激發出強大的電流，竄入全身，阻擋所有的紛擾與侵襲。曲子結束在鋼琴琴鍵上左右手彈奏出的優美琴音，猶如歌曲的起奏。整首歌雖可視為流行曲風，卻極為耐聽。

能歌能演，外型出眾的威爾・史密斯（Will Smith）飾演神燈精靈，是誠懇的睿智者。神燈，經過擦拭，升起一個巨大的精靈，可以許三個願望。我從沒幻想過可以「撿」到神燈，更不敢想像擦拭神燈喚醒精靈。也許是深受童話影響，當我看到類似的壺子或是餐盤，會聯想到阿拉丁的神燈，以及《美女與野獸》（Beauty and the Beast）裡，巫婆將城堡中的所有人變成傢俱。

口傳文學、奇幻故事、迪士尼影片，就是這麼充滿遐想力，魔幻中並不是貪

心貪慾的滿足，而是正義與善良的傳遞。即使世間仍有醜惡的事件，但是，不能減少一種想法，那就是：**所有的善會喚醒善，也會引導出更為良善的世界**。衷心期許這世界的愛，每天增加一點，累積累積再累積。

當音樂響起
——
風的啟航

伍佰的深情呼喊：
愛你一萬年

還記得第一回聽到〈浪人情歌〉，立即抓住我的注意力，已不記得到底是歌聲？是歌詞？是ＭＶ的畫面？或者是歌手特殊的長相？我想，應該是同時匯聚了，吸引住我了！那是伍佰，這首歌收錄在《浪人情歌》專輯裡。

我知道的伍佰是從這張專輯開始，他以本名吳俊霖寫詞曲，以伍佰之名演唱，歌詞深入淺出地善用「通通」這字眼：

「所有快樂悲傷／所有過去／通通都拋去……再將它通通趕出我受傷的心扉……」

也反覆使用著「不要再／不願再」與「忘記／忘記」，〈浪人情歌〉最後是唸出：「我想到了一個忘記溫柔的妳的方法……」在藍天夜幕的海邊，用盡心力

忘記一切，但是，可以忘記嗎？如他無聲的字幕：「房子蓋在海上／所以／只有一生飄泊了」。貼切了伍佰的創作形象，以黑色系的流浪為主題，也與他的穿搭與髮型為特色，還有他獨特的台語腔與咬字的方式，無論是唱國語歌台語歌，曲音的辨識度很高。他與(China Blue樂團深情叛逆搖滾的抒情歌曲，多年來擁有許多歌迷。

〈愛你一萬年〉的詞曲作者不是伍佰，原唱者也不是伍佰，有好幾位歌手翻唱過，卻因為他的演唱，把這首曲子唱出很high的動人韻味。每回聽到他唱這首歌，都讓我覺得熱血奔流，有股特殊的灑脫感。喜穿黑衣的伍佰，曾在LIVE演唱會裡為這首歌穿著紅上衣，兩手打著拍子反覆多次地唱著：「我愛你一萬年／我愛你一萬年……」並與現場前排後排與左右排觀眾呼應齊聲繼續反覆：「我愛你一萬年／我愛你一萬年……」繼之吶喊：「愛你／愛你」，再返回互動繼續又唱「我愛你一萬年／我愛你一萬年……」此時，鼓聲大作，伍佰豪邁地嘶吼：「我決定愛你一萬年」，他彈奏的吉他與樂團成員的樂器沒停擺，他的髮絲貼著大量的汗水，搖頭吶喊地一直唱著這句堪稱經典的詞「我愛你一萬年」，揮汗，撼動觀眾的熱情。

我不禁跳出幾個連續性的想法：一萬年很久，那是形容很久很久很久不變心

的意思；而「決定愛你一萬年」，透露經過思考後而選擇如此堅定的心。但是，在戀人心中，一萬年即使再久，還是受限於「定量的時間」吧。彈指間，超越一萬年呢？一萬年之後呢？但這是飛出思緒的題外話，像是找碴的理性思維，把熱情的一萬年，瞬間澆了冷水。若有這種聽眾，還真是掃興哩。理性歸理性，我依然喜歡伍佰為這首歌的詮釋方式。將這首〈愛你一萬年〉再搭配輕快曲風，伍佰創作的〈妳是我的花朵〉，還真能讓——心，開花。

伍佰詞曲創作與演唱〈挪威的森林〉：

「讓我將妳心兒摘下／試著將它慢慢溶化／看我在妳心中是否仍完美無暇……心中那片森林何時能讓我停留……」，收錄在《愛情的盡頭》專輯。

二○一九年，伍佰在五月天的巡迴演唱會裡與阿信合唱，兩人的音質不同，卻合唱出很柔靜的世界。伍佰與五月天樂團多把吉他在舞台上尬彈同樂，各有其特色，**讓聽眾的心既連漪也融合。**

那麼，情歌、情人的心要在哪面湖擺渡？伍佰在二○一九年發行的最新專輯《讓水倒流》怎麼綜合或延續愛的故事？他唱著：「輕輕地（知道了）／愛不用太多／只要一點點就足夠。」

停止哭泣，輕撫，風，的
啟航

依然是歌者的聲音觸動了我，像是在森林迷霧裡乍然聆聽到天籟，憑著一絲絲的記憶與線索找尋，我隨著他的右手輕撫風的啟航，他是那麼柔緩地感應來自大自然的呼吸。

他把兩手置放入大衣口袋裡，雙腳行走於荒煙黃草之地，一旁矗立幾只大石塊，白雲與水澤地在前方引導著。怎地，他突然回首，兩眼嚴肅地看待這一切，風，又讓他把右手心往地面方向感觸著。風，吹動他的髮，他隨著髮絲的牽動，看向周遭之後，右腳輕蹭地面的石塊，左腳像是借力使力一般，騰空。雙腳離地飛起之際，是 "Just stop your crying"，他一直升上高空，繼續著他的想法：「這是時間的標誌，我們得遠離這裡，別再哭泣了，一切都會安好的。」

我被這歌聲打動了！

悲泣的聲調，卻又帶著堅毅的靈氣。歌手高飛於山林天空，變成小小的身軀行過尖尖翠綠的樹林、飄飛於寬闊的海面上、經過大岩石與瀑布……萬里晴空、雲霧飄渺。他聲聲呼喚著，將兩臂膀往後縮、挺胸、昂然。**天色已是橘色，似是一天時間裡的變化，更像是心的燃燒。**他把雙手又放入大衣口袋裡，繼續往上飛，離最高的天際還很遙遠，他的歌聲已停歇，幽幽鋼琴聲仍伴著，透出未來是可以期待的光景。

這麼引人傾聽的歌聲與化身於MV的飛行者，是二十幾歲的英國歌手哈利・史泰爾斯（Harry Styles）於二〇一七年發行的單曲〈見證時代〉（Sign of the Times），立即在英美流行樂壇排行榜登上高峰，收錄在他的首張專輯《Harry Styles》裡。他也在同年參與演出我很喜歡的導演諾蘭（Christopher Nolan）的名片《敦克爾克大行動》（Dunkirk，改變第二次世界大戰的關鍵行動），在片中飾演英國陸軍二等兵Alex。

他的歌聲發自內心對世界的低鳴與與層層疊疊的呼喚，如何才能停止哭泣？反覆地訴說，穿揚出對世界的渴盼。

很自然地，因他的歌聲，以及特殊情境的MV畫面，讓我聯想到詹姆士・布

朗特的〈You're Beautiful〉（參見本書〈我的愛如此純真〉）。布朗特與史泰爾斯的MV，一個入海；一個飛天，都是盡情盡興地對世界真情訴說與冀盼。

無論是歷史的創痕或是個人的經歷，在承受、遠走、逃離、停滯，或是決定勇於前行之際，擦乾淚水，觀看世間的山水，漸層的雲霧或許正是一則則的啟示，去相信一切都會變好。

〈見證時代〉這首歌，有人以史泰爾斯的歌聲，另拍攝以男舞者為劇情主角的MV，男舞者肌肉精實健美得如神話裡的雕像或畫作。當舞者赤腳奔跑，在水濺、水珠中凝結力量；在眼眶裡燃燒熱情，打破時空的限制，無論是蜷膝抱腿，或是張開兩臂、伸展雙腿，是奔離與迎向的象徵。

以邦喬飛的歌曲送給馬克

當上下睫毛閉合又撐開的一瞬，是綠色瞳孔開啟，也是置物櫃中的抽屜被拉開，那一瞬，像是雙眼著火，也像是眼底映入燃燒的火景，火中見到報紙，那是想表達當年的社會現況吧。瓊‧邦‧喬飛（Jon Bon Jovi）高亮的歌聲，隨著閃電般的吉他聲與有力量的爵士鼓聲，反覆唱著 *runaway, runaway*，他們應該從你的眼裡看到你心裡想什麼。

這是邦喬飛（Bon Jovi）搖滾樂團剛出道的單曲〈Runaway〉，收錄在第一張專輯裡。早期的西洋搖滾樂團團員們，多是留著蓬蓬鬆鬆長長的大鬈金髮（或其他髮色），有的剪著瀏海、有的任髮披洩，猶如帶著金刺的刺蝟，也像是柔軟會飛的麥穗。邦喬飛自然也是這樣的髮型。看著邦喬飛的幾支主打歌曲MV畫面，主唱瓊的面貌極為清秀又帶點孤冷味，有點神似演員凱特‧布蘭琪。可見，最吸引我關注的面貌不在於性別，不在於是男性或女性，而是具有中性氣質⋯陽剛中

帶著柔美韻味、陰柔中必有剛強特質。

若以大多數人知道的搖滾歌星大衛・鮑伊（David Bowie）為例，大概就可視覺化了解「阿尼瑪」（anima）與「阿尼瑪斯」（animus）的分析理論在於人類具有雌雄同體的心理特質。鮑伊雌雄韻味獨具的妝扮引領時尚，能創作，能歌能演，還在於他對音樂所抱持的開創性觀念。

邦喬飛曾來台演唱，也學過以中文唱〈月亮代表我的心〉。雖我無緣親見演唱會，但我很喜歡邦喬飛曲音柔美如輕擁的〈Never Say Goodbye〉，在MV裡有主唱與團員童年時的照片，是回顧童年，也是不願輕易與過去的美好回憶分離。當瓊在最後一個音階停住時，面對鏡頭，把原本是斜橫的吉他輕輕一扶，轉為直立式倚在他的下巴邊，兩唇閉起，帶著自在且滿足的表情。看來，這是他舉起吉他演唱的招牌模式，在另一首也是聽來很柔的歌〈I'll Be There For You〉也是如此地**在琴身與手勢裡，讓音符與歌者的聲音扭出感動力。**

幾首歌曲雖都似情歌，但可擴大解釋為面對世間的各種情感，在華美熱鬧之後返璞歸真的生活。時間樞紐轉動著，邦喬飛樂團難免換過成員，瓊當然還是主唱，在進入中壯年後，他的一頭長髮變為削薄往後梳的短髮，不是當年中性的俊美模樣，但依然長得很帥。二〇一六年錄製〈This House Is Not For Sale〉這首歌的

119

當音樂響起
風的啟航

ＭＶ，以街道，尤其是大樹、樹根，象徵穩穩地扎根與迎向未來，且不忘初衷。

為何會想到邦喬飛？這得感謝馬克。記得幾年前他跟我提起他喜歡邦喬飛的歌，於是我想到可以將這篇文章與邦喬飛的歌曲送給十月過生日的馬克。每年都是他先祝福我生日快樂；今年，想起邦喬飛的歌〈Never Say Goodbye〉，想起馬克失去父親時，以父子之「手」象徵來不及牽手。我覺得馬克定然在童年被父親擁抱過也牽過手，只是他忘了吧。馬克的家庭史與我家類似，辛苦或遺憾，也許就像「手勢」，即使與父親或是難忘的過往道別了，但這一切在心底已化為「美」，並且將生活的美運用在創作裡，日日快樂幸福，還要謝謝馬克偶爾捎來獨具創意的點子。

《貓》劇的〈Memory〉
串起月與日

對於音樂劇作曲家韋伯（Andrew Lloyd Webber）的「認識」，已分辨不清是先聽過他的音樂劇？看到他的音樂劇《艾薇塔》（Evita）被改編為由瑪丹娜（Madonna）主演的電影《阿根廷，別為我哭泣》（Evita）？還是聽到莎拉‧布萊曼（Sarah Brightman）最有名的CD《歌劇魅影》（The Phantom of the Opera）？

但是，最忘不掉的是在紐約百老匯看音樂劇，連續三晚坐在古典華麗的劇院裡，期待一齣齣知名的音樂劇所帶來的視覺與聽覺的饗宴。

《歌劇魅影》無論是聽CD或是在紐約百老匯現場看音樂劇，高吭悲切的音樂，氣息逼人感同身受，極具音樂魅力。而《貓》（Cats）劇帶給我的驚喜，至今難忘！我坐在前五排觀眾席，注意到右旁是很有氣質的黑人男性帶著妻女觀

當音樂響起
──風的啟航

看。演出前，我特意觀看劇院天花板的圖案、四周座椅、牆壁，等等。而觀察

「人」，更是「讀世界」的方式之一。

那夜，沒料到好多好多隻「貓」，自身旁走道的階梯直行或橫向匍匐而過，身姿柔軟，舉手投足、咧鬚展顏，美麗又狂野得如真正的貓咪，幾乎要以為就是貓了。觀眾們反而成為「異生物」，貓咪們停下來與在場的觀眾對視，眼珠子在漆黑的劇院裡發亮，各自亮閃著專屬的瞳孔色澤，晶亮地讓我想起彈珠，燦亮圓滾，折射出每一道光線裡的際遇。所以，每一隻貓的「現身」都有其故事，貓們上舞台，熱鬧地如舞會，有團體舞、有個人秀，這些生命故事隨著每隻貓的命運，忽喜、忽哀，又轉為登上雲天的祥和。

有的貓年輕，體力旺盛，會彈會跳會舞蹈會歌唱；有的貓膽怯；有的貓奸巧；有的貓年邁，行動緩慢，有的貓歷經滄桑，皮毛色澤灰撲，眼神渾濁沒光芒。擬人化的貓咪，生命的過程與人類相似。有無限大好的時光，懷抱未來的夢想；有嘆息過往的時光不再，沒固定棲息處，沒親友，甚至是被族群排斥；「老戒律伯」（Old Deuteronomy）身姿龐大，雖已年老，仍是大家長，他的話具有說服其他貓咪的份量。

一隻歷經繁華的歲月衰退後的雌貓葛麗茲貝拉（Grizabella），貓皮破敗、

面容憔悴地唱起主題曲〈Memory〉，讓人心沉澱下來，像是一種帶有魔力的音域，靜心聽她的故事。午夜靜寂無聲，月亮失去記憶，風起，哀鳴。她只能在月光下，憶起昔日的微笑。當她等待天明、等待太陽、等待日光，期許的是迎接新的一天，告訴自己不能放棄。看似悲鳴的歌曲，其實也有鼓舞人心的用意哩。告訴人們要怎麼發現「快樂」。

《貓》劇在世界多國上映，也發行劇場形式的ＤＶＤ。韋伯雖曾宣布不再演出《貓》，卻敵不過貓迷的渴望，依然偶爾在世界多地演出。之後，我也在他們來台演出時又去觀看一次，依然有貓們自身邊爬行而過，甚至我還很幸運地與經過我身邊的「老戒律伯」握手。二○一九年十二月，還有《貓》劇改編的電影上映。但是，於我個人的記憶感受，絕對是停駐在紐約百老匯劇院裡。似真似幻的情境以多首曲目訴說生命、尊嚴與愛。

於是，我把「回憶」喚回眼前，讓《貓》劇裡的動感歌曲跳躍出歡樂節奏、讓〈Memory〉教會我珍愛是很重要的態度。

你愛過的人

此刻有人分享英美流行樂榜單的熱曲，衝得很快，是二十幾歲的美國歌手波茲・馬龍（Post Malone）的歌〈Circles〉，我聽著旋律，不禁說：「這不就是一般的流行樂風嘛？」輕快的舞步感，喃喃地吟唱著 *"run away, run away, run away……let go!"* 人的心思的確容易繞圈圈地轉，逃開，是讓心不要再打轉，或是試圖找到心安的起始點。

倒是，之前另一首排行榜首是〈Someone You Loved〉，略帶滄桑沙啞的嗓音，聽來，有種對你傾訴故事的奇妙感。此首ＭＶ，先是呼呼、嘶嘶的風鳴聲，灰白色捲髮、身材挺拔的男士戴著耳機，站在火車站月台，鐵軌上駛過來一輛黃色車頭的火車。故事接著是，咚、咚、咚、咚、咚、咚、咚、咚……的心跳聲。

開始在畫面裡展現：這位年紀很長，依然帥氣十足的男士回到家，在門邊收到一封信。他去拜訪那家人，女童畫了一張圖給他，圖畫裡是一家三口人，還以色筆

寫著感謝的字。女童的媽媽請這位先生看她胸口上一條隆起的疤痕，請他撫觸這道疤〔如二〇一九年發行上映的電影《去年聖誕節》（Last Christmas）〕。從這條傷疤可以看到生命之愛。

他的日日夜夜當然不能忘記他的太太。太太也是年長者，很美。他倆看來很俊美，非常登對，即使年歲產生不少皺紋，內化的氣質閃耀於渾身，他戴上聽診器為太太聆聽心臟。可想而知，是這位太太的遺愛到了另一家人發揮生命的心跳，得以延續另一家人的圓滿相處。

歌聲是吸引我「注意」的開始，繼之是畫面成功地製造出「故事性」，讓人感動。似乎我成為那位男士的眼，濕紅了眼眶，只讓淚水打轉沒落下；背脊依然挺直，那只是維持體能運作的本能。直到見證了生命的傳遞，他知道即使他此生如歌詞所言，白天慢慢地來到夜晚，當他卸下防備，卻頓失依靠。他已習慣當她愛過的人，她已不在身邊。

火車駛離，他的耳機仍掛在兩耳聆聽，襯底樂音結束在咚、咚、咚、咚……，風吹動他的微捲髮，他仍然是挺拔站著，輕仰著頭，變成如故事的起頭，風聲呼呼。

這是二十幾歲的蘇格蘭歌手路易斯‧卡帕爾迪（Lewis Capaldi）的歌，在二

〇一九年連續多週進入英、美單曲排行榜榜首。近期他的新歌是〈Before You Go〉，除了可以辨識他略帶沙啞的音質反覆唱著主旋律以外，比較不能打動我。

流行樂真是英雄出少年青年，單曲成功後，可以創造的是哪種音樂類型，值得關注與期待。情歌容易打動人，但也很容易讓人聽久了，生膩。於是，說故事的魅力很重要，可以使得歌詞裡的意境，提升。而歌聲，也是關鍵點。

Remember Who You Are & What I Am

不喜歡運動，也很難養成習慣。倒是很感謝送給自己一個去慢慢「認識自己」的機緣，就近去上瑜珈課。並非是為了趕上時潮，而是內在知道得「學習維持」伸展，即使一週僅一次或兩週僅一次，學習得很慢，卻每回都獲得很愉快的經驗：那是打通筋肉或血管，使之流暢的感覺。

有學員說，做下犬式時，她會想哭。我沒那麼敏銳去感受「身與心」的關係，因為我腦袋總是亂跑，且為了撐持動作，幾乎是全身緊繃地忘記怎麼呼吸吐氣，乾脆憋住氣，竟然也做得有點模樣。老師說我體力越來越好了！

眼睛很大、睫毛很長、頭髮超長，非常亮麗的女老師，不僅是因為自身的健康而走上瑜珈之路，最棒的還在於她中氣十足地上課方式，講解與帶領肢體運動

當音樂響起
──
風的啟航

很能讓人吸收之外，最讓我雙耳與心靈打開的是傾聽她談生活，那是與靈性連結的生活故事，也總提醒我們身心健康的重要性。

鼓勵我運動的好友曾上過別種瑜珈，並不特別喜歡，卻愛上我這堂瑜珈課老師所安排的課程，她說：「本來是為了陪妳運動，卻變成妳陪我運動。」經常，即將下課前的大休息式，老師播放的音樂是〈Remember〉（by Omkara，Om無法翻譯，不具任何字面解釋，而是宇宙音調音符的意思。）好友說聽到這首歌，感動地快哭了！

這首歌的女主唱，嗓音平靜祥和，樂音空靈，MV畫面是藍天與漸層的白雲，還有彩虹、金色太陽或白色陽光。綠地藍天下有高聳入雲非常筆直的樹，天空藍紫紅綠豔黃，有個小孩的背影、有兩手圈起成愛心的畫面、有男子雙手張開迎向天空的背影、有女子仰天的美麗側影，也有手心捧起紅色愛心圖案的畫面，以及兩人背對背騰空跳躍雙腳雙手形成一個愛心圖形，還有佛祖喜悅的神色。

歌詞反覆地唱著：*"Remember who you are. Remember what you are."* 也提醒著：*"Whose life is this? Whose hands are these? Whose voice is this? What am I? This life is beautiful."*

於是，我想著：一個是在做下犬式時想哭，一個是聽這首音樂放鬆時想哭。

原來，欣喜也會哭的，那是釋放內在的某些訊息，也是感受世間的美好！我努力

回想自己做瑜珈動作時，會這樣？有的！曾經強撐滿腦滿心亂飛跑時，種種的記憶與畫面奔飛，好幾次我想痛哭，但我知道沒法在大庭廣眾之下痛哭，我把巨大的苦澀塞進體內，形成山一般的巨大或濃縮；再於是，我把這些感念轉化成「祝福」，祝福飛奔而過的畫面。是這些心緒畫成種種的圖形，那是心中的天空、雲海、樹木、太陽月亮星星，也是彩虹，更是夢想，實踐心中的世界，並且記住這些感受。

靜默淒美又雷霆萬鈞的《一九一七》電影配樂

躺在草地上享受陽光是愜意的場景，但是，在下一秒下一刻下一時衝到危險境地、落入陰暗場域，尤其是面臨好友，或是其他認識或不認識的人發生危難，生命會以哪種形象展現？陽光、花草、生物還會綻現？

鼓聲，在祭祀慶典、運動會場、中外古今的戰場，都是提振精神的重要樂器。以一次世界大戰為背景的電影《一九一七》（1917），是山姆‧曼德斯（Sam Mendes）編導的作品。他以第一部電影《美國心‧玫瑰情》（American Beauty）讓觀眾看到他的才氣，也奠定他日後創作的元素是以家庭情感為基礎。從第一部到日後編導的電影，曼德斯請音樂家湯瑪斯‧紐曼（Thomas Newman）負責的有七部。

紐曼與曼德斯合作前，就為知名電影如《女人香》（Scent of a Woman）、

《刺激1995》（The Shawshank Redemption）配樂。電影配樂家為不同的導演、不同

的類型電影創作而不重複自己的音樂，又能讓觀眾與樂迷聽出個人專屬的獨特

性，絕不是件容易的事。

《一九一七》雖名為戰爭片，卻不是以多人場面營造，主要是以兩人友誼

（同袍），變為一人奔跑完成送達軍令的故事。高度絕美又驚險的落水畫面，更

讓人看得噴噴稱奇，緊盯銀幕觀看。除了是故事的表現方式，還有片尾的轉折，

以及配樂跟著故事產生的「情感」，尤其是片尾字幕後的音樂更不可錯過。

紐曼以交響樂建構，營造出華美又淒楚動人的氣氛。這要怎麼辦到？音樂家

得有足夠，甚至是超越性的想像力，與導演有默契，全力進入故事裡，讓每項樂

器、每個音符與每個人物、每個場景牽引出反覆咀嚼滋味的音樂世界。

他在此片的音樂片段〈Milk〉以鼓聲，營造陌生人（一男一女一嬰兒）之間

如何在不同國族，以及害怕，又缺乏食物時，男主角傾倒出所有，並且將唯一的

「水源」（牛奶）給嬰兒，緊接著是撐持受傷的身體奔赴戰場的場景。

〈Come Back to Us〉具有綿密淒美的東方氣息：〈Engländer〉是雷霆萬鈞的

氣勢。人類掀起的戰爭，使得大自然生靈受到摧殘，空荒感與個人毅力在灰滅之

地，依然展現「生機」與美麗。被大量砍光的櫻桃樹與飄飛落下水面的粉白色櫻花，激起男主角強烈的生命意志。男主角直到見了飄飛的櫻花，才有機會讓情緒稍稍出口，哭出來！

紐曼會踏入音樂界，且為電影配樂，與家族骨血裡的音樂密不可分。爸爸與叔叔們都是著名的音樂家。爸爸艾佛瑞・紐曼（Alfred Newman）成就驚人！電影音樂作品，以美國奧斯卡最佳電影原創音樂獎項而言，獲得四十五次提名，九次獲得此獎座。在這樣的「父親名聲」下成長，兒子們自小接觸音樂，卻未必想從事音樂。但是，血緣所鋪排的基因，讓動人的樂音聚攏，發光。「子」如何開創有別於「父」的音樂，真是一頁頁精彩的歷史。

歷史，在此，以音符跳躍，穿越連結血脈，也獨步出屬於自己的音樂天地。

演繹音樂
——故事起舞

穿越於音符裡

的

故事

點亮世界

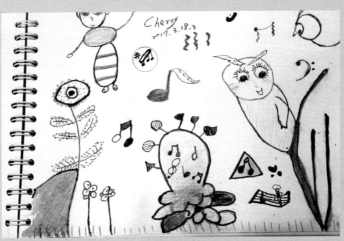

吳孟樵幾乎從不畫畫，也不敢畫畫。二〇一七年三月十八日在陳錦忠教授「圖像製作」的課堂裡，即席現場以鉛筆作畫。意外地呈現繽紛的音樂世界。

《帕爾曼的音樂遍歷》
——演奏出最接近心靈的音樂

「我喜歡拉小提琴，是因為我喜歡那聲音。」

即使不太聽音樂或不太看電影的人，必然曾被悲懷無比、情牽許多人的琴聲所打動。那是電影《辛德勒的名單》小提琴獨奏的聲音，也是引人落淚的聲音，可以把音符挑動出歷史的情境，是猶太人與德國人的歷史，且由猶太裔演奏家伊扎克・帕爾曼（Itzhak Perlman）詮釋出此片最為著名的琴聲。甚至是聽眾每聽一次，必然每回都被打動的樂音。

紀錄片《電影配樂傳奇》（Score: A Film Music Documentary）紀錄了多部經典電影作品中，導演、作曲家及演奏家之間的故事，其中提到了帕爾曼。

觀看音樂紀錄片，可以延伸對音樂家的認識。住在美國紐約的以色列音樂家

演繹音樂
——
故事起舞

帕爾曼。（圖片提供：翻面映畫）

帕爾曼是享譽世界的小提琴演奏家，紀錄片《帕爾曼的音樂遍歷》（Itzhak）是音樂行走在他的生活裡，強調他對於聲音的感覺。

他說：「有些人想彈某種樂器，是因為喜歡那聲音，這沒法解釋的。」鋼琴琴鍵一碰就有聲音，而小提琴很難。他自小就是喜歡小提琴這項樂器，四歲時得了小兒麻痺症，雙腿穿著腳架，以枴杖支撐身體，或是坐在電動輪椅上代步。五歲起學習小提琴，肢體上的不便，並不影響他的天賦。

父母盡全力支持他的天份，父母的要求與以色列的教育方式，使他按部就班地學習琴藝，直到十三歲時受邀到美國，之後在美國茱莉亞音樂學院就讀，遇到極為賞識他，給予思考啟發教育的老師迪蕾（Dorothy DeLay），促使他在日後與太太托比（Toby

成立的帕爾曼夏日音樂學校著重於發掘每位學生不同的音樂發展與節奏，尊重每位學生不同的調性，而非一味地追求高度技巧，這與他身體受限所感受到的現實世界有關。他以自己為例，人們認為他的琴拉得好，卻是個殘障人。他感慨：「他們只看到概貌，沒看到重點。重點是該以我的能力來評斷我，而不是把重點放在我做不到的事。」因此，他也致力於呼籲建築師與室內設計師在規劃空間時，改善肢障者行動的便利性。

海飛茲（Jascha Heifetz）、曼紐因（Yehudi Menuhin）的音樂如何地影響帕爾曼對音樂的熱情，以及帕爾曼與鋼琴家阿格麗希（Martha Argerich）、紀辛（Evgeny Igorevich Kissin）、大提琴家馬友友精彩的合奏，與指揮家祖賓·梅塔（Zubin Mehta）在樂團的演出……，都是此紀錄片裡的珍貴畫面。還有帕爾曼經過店家介紹，帶領我們見到一具小提琴琴身裡暗藏的「悲愴歷史」，小提琴為何在歷史悲劇的年代具有音樂家的「生存」要素？都透過此紀錄片裡感受。而俄國又如何地以文學家為國家的基石？「俄國文學太陽」普希金（Aleksandr Sergeyevich Pushkin）的重要性，經由帕爾曼說出自己就學時很有趣的經驗。

二〇一五年，時任美國總統的歐巴馬（Barack Obama）曾問帕爾曼最喜歡什麼聲音？帕爾曼說：「洋蔥在油鍋裡吱吱作響的聲音。」帕爾曼日常除了練琴、

演奏外，很喜歡親自上菜場買菜回家做菜給朋友們吃，會以中文介紹青菜「豆苗」。喜穿唐裝，來過台灣幾次。常與太太托比逛公園，遛家裡的兩隻大狗。喜歡棒球，有他專屬球號的棒球衣。托比也是自幼學習小提琴，爸爸時常帶她欣賞音樂演奏會，她自青少年第一次見到帕爾曼的演奏便愛上他，想跟他結婚。他們有共同的愛好，托比說：「當我聽到帕爾曼的演奏，就像是呼吸，是活著！音樂是我們的生活與夢想。」

帕爾曼很知名的電影演奏曲還有《新天堂樂園》、《藝伎回憶錄》（Memoirs of a Geisha）、《臥虎藏龍》，與馬友友多次合作演奏。他認為最好的小提琴演奏技巧不是看你能拉多快，而是要能賦予樂句**音色**，讓音樂聽起來更動人，而琴音讓他像是看到顏色。

雖然這部紀錄片拍得很像簡報片，卻也得以見到帕爾曼以具有傳承意義的史特拉底瓦里名琴演奏多首古典樂，如：孟德爾頌 E 小調小提琴協奏曲第三樂章，還有舒伯特（Franz Seraphicus Peter Schubert）、巴赫（Johann Sebastian Bach）、布拉姆斯、韋瓦第（Antonio Lucio Vivaldi）、布魯赫（Max Christian Friedrich Bruch）的樂曲。〈流浪者之歌〉（Zigeunerweisen）淒美豪情，對比片尾〈我們都是兄弟〉〔傳統克萊茲默樂曲，此段樂曲演奏可另外參考比利・喬（Billy Joel）與帕

爾曼演唱／合奏的名曲〈We Didn't Start the Fire〉〕輕快悠揚。

小提琴的弦與弓，在琴身與演奏家的下巴、頸肩，甚至是心跳的親密之旅中，演奏出最接近心靈的音樂。

演繹音樂
——故事起舞

卓越的藝術

——《超越佛朗明哥：索拉的霍塔舞曲》

「放寬心，別哭泣。我這樣告訴心……」這是西班牙導演卡洛斯・索拉（Carlos Saura）導演的新片《超越佛朗明哥：索拉的霍塔舞曲》（J: Beyond Flamenco）經常出現的歌詞。這首歌曲以極具魅力的舞曲呼喚悲傷的心。心，該如何飛舞出熱力，讓生命走向陽光。告訴「心」，是件很重要的人生提問，形同哲學思考。

索拉編劇導演的電影，一看必然愛上，終生會成為他的影迷。他的作品已不全然是一般所看到的電影，而是融合了多種藝術，是上乘的藝術饗宴：戲中戲、舞台、布景、燈光、攝影、音樂、舞蹈……渾然揮灑。由於家學淵源，媽媽是鋼琴家、弟弟是畫家，藝術形式於他是融會貫通，結構與敘述方式多重衍變，卻不會令觀眾產生距離感，而是沉浸其中。他將古典與現代藝術精湛地結合，揮灑出

另番獨特的韻味，極具生命熱度，讓人也跟著飛揚起來、或是塌陷下去，縈繞在他創建的故事裡，這故事具有飽滿的感情與自由的向度。

《超越佛朗明哥：索拉的霍塔舞曲》以多種樂器演奏，舞蹈呈現「霍塔」（Jota）的節奏：是快速的三拍。霍塔舞曲來自西班牙的東北部，據說是源自畫家哥雅的家鄉亞拉岡，被喻為愛情的香頌、鄉愁的滋味。霍塔舞曲男女對跳的距離與姿態，依著吉他與響板的樂音，舞出生活哲思的對應與辯證。劇場是多幅豔麗的彩色牆面與布幔。跳舞的人有兒童有老人、有男性有女性，顯現生活中每個人都是獨有的，且自在地、盡情地歌頌生命。

「霍塔之神」米蓋爾·安赫爾·伯納（Miguel Ángel Berna）擔任編舞也親自跳舞，即使不是在跳舞，體態仍具有舞姿的美感，這是將舞蹈融合於身心的狀態。片中也可見西班牙舞后莎拉·巴拉斯（Sara Pereyra Baras）的精彩舞技。

整部電影讓舞蹈、音樂、繪畫、詩，不分軒輊地相遇，戀上彼此，纏綿於生命的悲喜苦樂。

索拉曾有兩段婚姻。早年與卓別林的女兒潔洛汀·卓別林〔Geraldine Chaplin，主演過馬奎斯（Gabriel García Márquez）小說改編的電影《我的鬱妓回憶錄》（Memoria de mis putas tristes）〕是戀侶。索拉的名作有：《血婚》（Bodas

演繹音樂
——故事起舞

de sangre）、《卡門》
（Carmen）、《魔愛》（El
amor brujo）……。我是自
《情慾飛舞》（Tango）
後，大讚大驚大喜於索拉的
才華，再至繼續觀看他的作
品：《嚮舞》（Iberia）、
《唐喬凡尼》（Io, Don
Giovanni）、《佛朗明哥：
傳奇再現》（Flamenco
Flamenco de Carlos Saura），
而今《超越佛朗明哥：索拉
的霍塔舞曲》讓我對於某些
八十幾歲，甚至是九十歲以
上仍從事藝術工作或寫作的
人充滿敬意，那是湧自靈魂

《超越佛朗明哥：索拉的霍塔舞曲》劇照。「霍塔之神」伯納與佛朗明哥女舞者
巴拉斯。巴拉斯是當今國際舞壇身價最高的佛朗明哥舞蹈女王。（圖片提供：海
鵬電影）

深處，對於生命不停探索且優雅展現生命的態度，將藝術的精華藉創作形式開展出力度。這樣的創作者，生命如同火、如同水、如同風、也如同土，滋養著萬物。

演繹音樂
——
故事起舞

當藍祖蔚遇上李哲藝
——電影相對論

電影音樂如何在左右上下間傳情？

樹說，我來了！雲說，我來了！心說，我來了！

走向松菸的林蔭步道，再走向大片玻璃門窗，望著自己的玻璃鏡中影像，想像著即將觀賞的電影音樂之旅。二○一八年九月，我最期待的音樂會就是這場藍祖蔚與李哲藝的「電影相對論」。

文化評論家藍祖蔚長期在廣播中談電影談電影音樂的聲音，與寫文章如行雲流水的特殊魅力，早已深植於他的眾多粉絲中。九月二十三日灣聲樂團在松菸誠品表演廳所舉辦的「電影相對論」，是藍祖蔚講電影音樂故事，典故如數家珍；再由李哲藝編曲與指揮、灣聲樂團演奏。

上下半場的曲目是：《向左走·向右走》、《鐵達尼號》（Titanic）、《悲

情城市》、《辛德勒的名單》、《金大班的最後一夜》、《女人香》、《海上花》、《秋水伊人》（Les Parapluies de Cherbourg）、《新天堂樂園》、《思慕的人》、《桂河大橋》（The Bridge on the River Kwai）、《梅花》電影配樂。藍祖蔚解說了電影歷史從黑白無聲至彩色有聲的進程後，將這十二首電影音樂以左右與上下的劇情走動，亦即以縱走與橫貫的脈絡串連起劇中人的愛情與土地的廣袤連結，曲曲、節節，如駕雲如入海，在各式提琴裡重述這些經典的電影音樂。隨著樂曲，喚醒觀眾憶起難以忘懷的部分畫面。

以幾米繪本改編，金城武與梁詠

藍祖蔚與李哲藝。（圖片提供：灣聲樂團）

演繹音樂
故事起舞

琪主演的電影《向左走・向右走》，描繪了城市男女的心境，一面牆之隔，卻如永世難以丈量的距離。「風吹過，葉子搖搖晃晃的掉下來。」人生，掉落的何止是觀樹的感懷！

《鐵達尼號》劇中李奧納多（Leonardo DiCaprio）飾演的畫家傑克在船桅迎風高喊：*"I'm the king of the word."* 成為經典對白。因為，談不上是我喜愛的電影，當我幾度清理CD時，曾經將《鐵達尼號》的電影音樂CD捨棄，有人勸我收著。沒想到為此配樂的音樂家詹姆斯・霍納（James Horner）的作品，日後竟成為我所關注的音樂，當他過世後，我有幾度在校園中的演講談到霍納的電影音樂。

當《鐵達尼號》經過數位修復又重新上映，依然是近代少年少女不陌生的影片，而《鐵達尼號》李奧納多以畫筆為凱特・溫絲蕾（Kate Winslet）飾演的蘿絲畫裸畫時，那幕景象的確是透過他的陳述，幕幕重現愛情的心與眼，停駐於最美的情懷裡。紙與筆，勾勒出愛情的細微，任紙與人的心跳凝結於筆觸。於是，在這場音樂會中，*"I'm the king of the word."* 依然是不被忘記的台詞。當藍祖蔚談到《鐵達尼號》依然是近代少年少女不陌生的影片，而李奧納多以畫筆為凱特・溫絲蕾飾演的蘿絲畫裸畫時，那幕景象的確是透過他的陳述，幕幕重現愛情的心與眼，停駐於最美的情懷裡。紙與筆，勾勒出愛情的細微，任紙與人的心跳凝結於筆觸。於是，在這場音樂會中，我感謝著那張CD還存在著。

侯孝賢的重要電影作品《悲情城市》，壯闊的電影音樂在九份與金瓜石獨具

的優美山巒中，延伸又延伸，將國族與家庭歷史的悲懷與挺拔之氣，在李哲藝所指揮的曲目下，讓人不禁得回首許多路途。

《辛德勒的名單》片尾畫蛇添足是唯一的敗筆，卻不影響成為史蒂芬·史匹柏重要作品之一。為此影片配樂的約翰·威廉斯是美國好萊塢影壇的重要音樂家，為多部知名電影配樂，有興趣了解電影配樂的觀眾可在《電影配樂傳奇》紀錄片裡見到許多重要的電影音樂家與導演合作的心路歷程，包括這位約翰·威廉斯。在這場「電影相對論」中，由灣聲的顏毓恆獨奏，心，如琴上的弦勾勒著歷史悲劇，尾音低鳴、低訴，低泣，引人靜心感懷！

愛情在早期戲院放映的膠卷中，可以呈現怎樣的動人故事？吻，成為期待再次相遇或離別的印記。在藍祖蔚導讀的《新天堂樂園》裡，不但可感受愛情，還有父子情。隨著李哲藝指揮的琴弦裡，我多次彷如聽到被呼喊為「多多」這名角色的身影。他從男童、青少年，再至數十年後返鄉的中年人，兩鬢已泛白，看著戲院裡那些被私下撿回的片段膠卷，形成最美的回憶，那不僅是多部電影的愛情畫面，更是多多的記憶，交疊成酸甜鹹苦的淚滋味。那些滋味，是愛的初始，也是愛的遺憾。我還記得，中年後返家的多多問媽媽：「妳年輕的時候那麼漂亮，為什麼選擇孤獨？」媽媽的回答正好呼應兒子的愛情觀，且知子莫若母呀，媽媽

「我從她們的聲音聽不出感情。」

長年來在與多多講電話中，可以分辨得出兒子為何不斷地更換女伴。媽媽說：

感情，真可以在聲音裡聽得出心的形狀。用情了嗎？傳達情了嗎？情真嗎？心碎嗎？弦樂器，的確可以更細微地反映這些情緒。灣聲的琴弦將這部經典電影的畫面帶入音樂會的觀眾席。好的音樂與用情的音樂，可以如此地纏綿，延續，訴說這些美麗又帶淚的故事。

迷離性感的舞步悠然地走在幾部中外電影音樂中，最後是早期知名國片《梅花》，在藍祖蔚說明劉家昌的「句法」後，令人噴笑，又具慨然之氣。整齣音樂會，在帶著節奏感的故事裡，走到最熱烈的安可曲，此時讓觀眾難忘的是李哲藝詮釋〇〇七的豪邁姿態，讓人眼睛一亮。

我就坐在舞台中段中間位置，與舞台保持著一定的距離，卻又可以看得很清晰，像是兩手擁抱著這些音樂，聽著故事、飄過畫面，再由樂器展演，畫面一直在、一直在。我想，任何藝術能夠感動人，除了天賦外，還得有熱情。

每當我看著舞台，我的心，靜下來了嗎？我的心，熱起來了嗎？認識灣聲後，讓我憶起青少年第一次在深夜裡被小提琴撥動出寧靜悲懷，原來是為了日後認識音樂呀。雖是不懂樂理、音符，也不會任何樂器，但我學會去聽，聽出感

情、聽出故事。

期待每年當藍祖蔚遇上李哲藝，又會是哪種電影音樂饗宴！

演繹音樂
──故事起舞

述說、對談與演奏的魅力

「留下來，或者我跟妳走。」

聯想到這是哪部電影的名言？不只是這句台詞成為當年談論的「詞句」，拍片場景成為熱門的觀光景點。這部電影是我第一次觀看導演魏德聖的作品《海角七號》，還記得試片會時的盛大場面。接著是應邀為影展審片與放映級別決審開會，我總共看了各兩次上下集的《賽德克·巴萊》。再就是觀看他擔任製片的《KANO》，以及他的音樂電影《52赫茲我愛你》。

創作品，是直接間接、近距離遠距離地與自己對話，若是成為展出品（書、音樂、畫作、雕塑、戲劇、電影⋯⋯等等形式），與共鳴者產生對話關係。當我從松菸誠品的戲院看完電影，不到半小時內，得轉換情緒進入音樂廳，將自己的身心置於某種情狀裡，隨著電影人生起伏思緒，也將自己的情感沉浸於當下。

對魏德聖作品的認識與其說是來自他的電影，我注意到的是他受訪時的新聞與照片，他所顯露的姿態總是謙和。這晚看了他與李哲藝的對談，有多張自魏德聖的幼年童年、青少年，再到工作時期的照片。這樣的連結更為真實地反映一個認真創作者的生命情懷。我就坐在第一排觀眾席，看到的魏德聖無論是言談或是器貌，依然感受得到他的個性秉實謙虛真誠。他的童年是令人欣羨的，住家鄰接廟口與戲院，經常有機會摸黑溜進電影院。這樣的身影，必然令人聯想到義大利名片《新天堂樂園》。果然，這部配樂也是李哲藝所喜愛的，他成軍的灣聲樂團經常演奏，隨著樂團演出的人員與形式，必有所不同的「感覺」。看過這部電影的觀眾，無不被影片的語言魅力、充滿情感的配樂「留下」深深的情感與畫面。

那是對於戲院、影迷與所有電影成員的致敬，我認為是：

對成長過程中的啟迪巡禮；

對隱藏不捨的過往揭序幕；

對老式投影機放映師致敬；

對跑拷貝的年代真實呈現；

對忘年交的友誼真情著墨；

演繹音樂
——
故事起舞

對初戀情懷的癡迷銘心骨；

對慈母電話線的知情牽繫；

對自我的迷思與追尋解謎；

隨著李哲藝與魏德聖的對話，故事來了！

加深於所看到的藝術表現之外，另有屬於創作者本身的生活故事。故事，可以展現的是生命節奏，有美好的、青春的、困惑的、期待的、焦慮的，甚至是「成功」後所遭致的更大「挑戰」。

人生的驚喜往往在於你無法預期的。

魏德聖自小不知自己的志向，當兵後努力思考，並且奮力地待在當年呈谷底狀態的國片市場圈裡。令我感動的不是人必得成就什麼事，而是做事態度負責認真，那麼，人生回敬的是哪種滋味，已不是那麼重要了。

「最重要的不是製作，也不是錢的問題，最重要的是不知道終點在哪？像是在洞裡、在夢裡，不知道哪時醒過來。」魏德聖這句話撼動我，我想像著他與劇組拍攝霧社事件莫那魯道的歷史悲懷。

原來呀，《賽德克‧巴萊》在魏德聖的創作時間裡，比《海角七號》更

早；而棒球故事《KANO》怎麼啟發魏德聖拍攝的靈感，都是看似不經意的「撞擊」，是人生的美好相遇的故事。《52赫茲我愛你》又是在怎麼的想法下完成的愛情音樂電影？這些對談，都是觀眾置身電影院裡，走出戲院後，可以再開發的了解。

李哲藝在指揮《52赫茲我愛你》樂曲時，現場的確可以聽到與電影不同的音樂表現，低音提琴以咚、咚、咚表現出「我愛你」，而這低音提琴的頻率，李哲藝說：「就是五十二赫茲。」魏德聖也說起他創作聯想，來自於某類鯨魚所發出的歌喉頻率是五十二赫茲。

最令人振奮的該是灣聲演奏《KANO》時，有股奮鬥不懈的毅力，是「心不正，球就不正」。人生不在於搶贏，而是不認輸，「不要只想著贏，要想著不能輸。」也是在此時，聽到李哲藝說他大學時期加入校內的棒球校隊，熱愛棒球。

因此，指揮此段《KANO》樂曲，更熱血吧！

魏德聖從小只習慣看國片，直到朋友介紹他看了他人生裡獨自一人看的第一部外國片《四海兄弟》（Once Upon a Time in America，一九八四年，勞勃·狄尼諾（Robert De Niro）主演）之後，成為影響他人生的關鍵因素。

顯然，李哲藝很喜歡義大利作曲家顏尼歐·莫利克奈（Ennio Morricone）的

演繹音樂
——
故事起舞

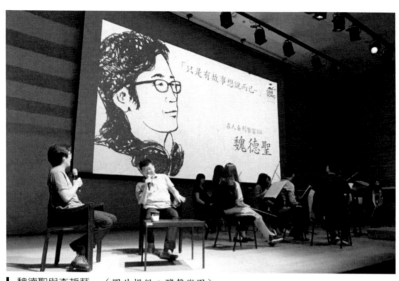

魏德聖與李哲藝。（圖片提供：灣聲樂團）

電影配樂，繼《新天堂樂園》，再次編曲指揮莫利克奈的電影音樂《四海兄弟》。音樂裡的排笛，在現場改為提琴，尤其是灣聲小提琴首席黃裕峯獨奏幾段樂曲時，真是動人心弦！

李哲藝的音樂才賦展現於不斷地作曲、編曲、指揮、製作音樂節目。關心台灣土地的人與情，與魏德聖所關注的歷史題材正好吻合地對談，以音樂與現場人分享電影故事。

電影與音樂的關係訴說不盡，讓我再度深思俄國（蘇聯解體前）導演塔可夫斯基（Andrei Tarkovsky）曾說過的：「電影音

樂不只是影像的附加物，如果運用得當，音樂可以改變整部電影的情感調性。」

其實，他很希望自己的作品可以不需要放入音樂，為了讓電影形象發出的聲音真正飽滿、生動，必須放棄音樂。真正在電影中組成的有聲世界本身就富有音樂感。他說：「這才是真正的電影音樂。」

由此觀想，電影需不需要電影配樂？做到如何的程度才恰當？一直是導演與電影音樂家之間必須費時溝通的項目，也涉及到預算。但是，身為電影觀眾，對於電影音樂，不僅是聆賞，也有助於啟動畫面的記憶力。

我個人認為沒有電影不發出導演所要傳遞的「聲響」，即使是不使用電影音樂的土耳其導演賽米．卡普拉諾葛魯（Semih Kaplanoğlu）在《卵》（Yumurta）、《乳》（Süt）、《蜜》（Bal），他所使用的是環境音。愛音樂也會樂器的伍迪．艾倫在《我心深處》（Interiors）強調不使用背景音樂，但還是有大量的環境音，以及顯示生命焦慮的聲響。

聲音，無處不在，或許是電影與音樂結合的存在要素。音樂最大的魅力在於：予人「若即若離」、「如泣如訴」，或是「澎湃洶湧」的感受。無論是黑夜或白日，獨自一人或與一群人，都能引人耳朵專注，將心靈隔開一空間靜心地聆聽。

演繹音樂
──
故事起舞

認識李哲藝的過程猶如劇幕，見識到他逐步地實踐音樂熱忱。他能以劇目的形式展現人與曲目之間的故事性，能打動人心的不就是得具有同理心嘛！感謝他的邀約，讓我對音樂可以有更多的想像與了解。也想在此「呼喚」哲藝哪回嘗試一下，編曲演奏指揮菲利浦・葛拉斯為《時時刻刻》所作的電影音樂。

觀眾聽眾的角色則是：「聽故事」。

注一：寫於二〇一九年四月六日晚間參加音樂家李哲藝與導演魏德聖的音樂會。

注二：一五一－一五二頁粗體字，源自吳孟樵，《愛看電影的人》，台北：爾雅，頁九六－九七。

以藍藍的海、濃濃的酒
紀念演奏家張龍雲

海，翻騰，愛惜來自馬祖東引的音樂家張龍雲。

席，在；菸，在；酒，在；樂器，在；音樂，在；海舞，在。

八月十二日晚間正喃喃自語著，咦，龍雲老師今年（二〇一八年）怎沒找我去聽音樂會哩？迅即看到一則訊息，龍雲老師當天午後暈倒，送醫急救後往生。

我驚詫得迭迭嘆嘆，不可置信，看了又看此則新聞。是心肌梗塞，快速地沒了生命跡象、快速地與人間道別。除了大感震驚與傷感外，頭一回，我對生命這件事，產生「憤怒」心。雖知生生死死、死死生生，人體的軀殼都是暫借於人世。

但是，對於突然得知的噩耗，難以接受。雖只見過龍雲老師數次，每回見，益發

感受到他天性裡的熱忱，以及肝膽相照的俠義仁心。

若說天下沒有不散的筵席，是這樣散席？七月時我還收到龍雲老師的訊息鼓勵我繼續念博士學位。如果時光之流可以逆向航行，依舊聽得見某些場合裡燦亮地迴盪著樂音與笑聲。不忍開啟記憶，卻不得不回溯：

早已聽聞張龍雲教授的大名，第一回見到龍雲老師是在二〇一一年八月的一場音樂活動中，當下一見，果然爽朗。但也是在同一天發生悲慟的事，我們共同的朋友××被天神接走。龍雲老師在當下與後來的日子裡，體恤地告訴我一些事，體貼而不八卦，為人誠懇而義氣。他為朋友承擔些事情，也在某兩次開車送我返家的途中，告訴我他自己的故事，讓我記憶最深的是：他們兄弟姊妹分層合住同一棟樓，情感和睦；與在英國學術界成就斐然的學妹歐陽文津長年分隔兩地，放假期間他往英國飛聚。這段情，必然帶給龍雲老師的人生很多安定感。我思索著愛情在音樂家的音符裡，會是跳躍哪種姿態？

龍雲老師與我幾年不見，忽地邀我去馬祖聽音樂，他說這些音樂家很有趣，只有我一人是外人。直到第二天中午龍雲老師到達餐廳後，氣氛活絡起來。我驚見馬祖的海鮮，淡菜（貽貝）這麼大顆且滋味鮮美。龍雲老師體貼地為我這位陌去馬祖就當作慢活吧。我以為他還邀了其他媒體。到了當地才知道除了樂團外，

生客（對馬祖的飲食陌生）熟稔地以餐具割出淡菜放在我的餐盤上。

當晚音樂會演出後，我與樂團成員們出海去看「藍眼淚」，也許是音樂家工作後心情開始放鬆，說笑起來，海天景色比不上那些笑語歡聲。之後齊聚在民宿吃宵夜，走到庭院前，我已見到龍雲老師在廚房炒菜，翻炒的熱勁在鍋鏟下鏗出幾道獨一無二的菜色。就著夜色，大夥吃吃喝喝聊聊。當時，龍雲老師看著我舉起的易開罐，問我喝什麼酒？我哈哈地說：「別問了。」我那罐是零酒精的飲料。

那晚我總望著馬祖的天空，看著黑漆漆的夜色，更襯托冉冉而升的月亮，輪廓越來越清晰地浮現，像是亮潔的球體跳動。龍雲老師此時走過來，我問他：「你這回怎找我來？是因為我開始寫音樂專欄？」龍雲老師解釋：「不是因為妳開始寫音樂專欄，而是因為：妳是××生命的最後階段在他身邊的人。」已分辨不清我當下的感覺，也沒多問。我與××的魂靈非常靠近，××被天神接走後，透過各種方式傳達訊息給我，正能量大到讓我對世間的神祕與美好不得不感恩。

就著馬祖當晚的夜空，龍雲老師對他的同事說：「我與孟樵有個交叉點」，同時以他的兩手比劃出個叉字（×）。我知曉他說的是××。他帶著笑容看向海天一處；我也帶著笑，心底卻是低盪著，與海、與墨色的天，無邊無際地朝向黑

幕。猶記得那時，龍雲老師與我談的話足以代表他的俠骨熱血。我們看著冉冉地跳升到天幕的月亮，夜空漆黑照見明亮的心，他的好友必然也感動了吧。

當年我承受××到達天際的生命即將消逝前而來的某些人對我荒誕的排擠、嫉妒與暴力，都隨著××生命的 N 次問候與龍雲老師的義行而稍稍獲得安慰。但生命的問號與驚嘆號都得經過自己的體認，一層層的變化著，無非是對於生命的尊敬與感謝。因龍雲老師的感慨與義氣，當晚才讓我放心說出前幾個月的某日下午，好久不見的××以音樂帶來訊息的事。於是，我笑著問龍雲老師：「你想××現在在嗎？」我們同時微笑遠望著夜景。當我要回到他們為我安排的旅館前，龍雲老師與我數度擁別又擁別，我可感受到他既歡欣又感觸的心。

八月二十八日早晨夢到龍雲老師對著我走過來，夢就醒了。八月三十日與小朝一同去參加「告別張龍雲」的公祭，有十位音樂家演奏莫札特 A 大調豎笛協奏曲第二樂章，現場許許多多音樂家與團體共同紀念。龍雲老師十五歲起從東引到台灣開始學習五線譜、學習吹奏低音管。在台灣畢業後，又以優異成績獲得美國紐約茱莉亞音樂學院與曼哈頓音樂學院碩士學位，之後投身教育界與音樂跨界活動。又以聯合製作的百老匯音樂劇《一個美國人在巴黎》（An American in Paris）獲得東尼獎十二項提名。成就是什麼？我思索著這麼多的藝術成就無法喚回藝術

家多留於世半載一年。因家庭環境，三歲起喝馬祖高粱，六歲時能喝六瓶啤酒的酒仙音樂家張龍雲，瀟灑地回歸更大的世界。他離世後，我想像他此時看到的世界必然如他在演講時所說的：「大自然是有顏色的。」感性與豪氣的龍雲老師哽咽著說：「我還是馬祖人。」他現在是在海空上吹著低音管嗎？海，嗚嗚響著，但是，海的聲音是豪邁與寬厚的溫暖聲調。

藍眼淚，也稱藍海或是藍色啤酒海，是馬祖風景區特色。藍藍的海，不是每月每日可以見得到。八月已幾乎看不清楚藍眼淚了！海，藍，避開，是為了哀悼八月，音樂界慟失將才。我想像著龍雲老師的身影在馬祖的演湊會後為大家忙著炒了幾樣菜，鋪展在民宿庭院的餐桌上，熱炒起音樂家們的談興與酒興，伴著夜空，星星們與月亮與海，合奏不散的筵席。他與××也在天上聚會，開起音樂會了吧。

龍雲老師必然迎風面海，喜滋滋地說著：「多好呀，這般慢活享受。」我不會喝酒，總愛假想著我就如古代俠客，端起酒杯或是大碗，敬龍雲老師，敬，敬，敬！

席，在⋯於，在⋯酒，在⋯樂器，在⋯音樂，在⋯海舞，在。

演繹音樂
——
故事起舞

龍雲老師的人情味，

絕對，在！

注：此篇收錄的文章以二〇一八年十月八日週一《人間福報》副刊「樵言情語」散文專欄〈敬，豪氣干雲音樂家張龍雲〉，與二〇一八年十一月號月北京《台聲》雜誌吳孟樵散文專欄〈以藍藍的海、濃濃的酒紀念演奏家張龍雲〉綜合摘選，特別致敬張龍雲老師。

▌左二為張龍雲。（圖片提供：歐聰陽）

紀念　音樂戰神
作曲家史擷詠　跨界天國十年整

光束裡的金色分子灑下

如雨，如絲，凝·定

他的故事，已成傳奇

二〇一一年八月十九日，史擷詠身兼製作人、編曲、主持與指揮

十一篇文章收錄自發表於二〇一一一二〇一九年的作品：

TFO台灣電影交響樂團01演出手冊

TFO台灣電影交響樂團02演出手冊

《不落幕的文學愛情電影》（爾雅出版社，二〇一三年七月。）

《幼獅文藝雜誌》

《聯合報》副刊

《人間福報》家庭電影院版

北京《台聲》雜誌

金色年代華語電影劇場

——「電影幻聲交響SHOW」首演大作

紀念　音樂戰神
作曲家史擷詠
跨界天國十年整

主序文

有沒有人想過，電影可以是——以——「聽覺」——來感受？

當我們興高采烈地與朋友分享：嘿！我剛看了一部電影……

有多少人會說：哇！我剛聽了一部電影……我聽到……

有部音樂人的紀錄片，以充滿詩畫的攝影感，剪輯詩人音樂家的受訪畫面、童年時光、自我分析對世界對自己的心靈觸碰，也訪問多名演唱他詞曲的歌手。為了加強對音樂詩人的多方了解，買了他的中文翻譯小說，為此，我深深著迷。為了加強對音樂詩人的多方了解，買了他的中文翻譯小說，多麼艱深難懂哇。又去購買電影原聲帶，或許是因為收錄歌曲的版權因素，少了

影片裡的一首歌，我又訂購DVD，每回看，每回心醉！醉的是，音樂裡的感染力。再看到他的詩集出版時，我克制住深掘的衝動，只保留住聽音樂、看影片的心動感。當風裡飄懸著落葉，詩人的身影已與他的創作襲捲入底片的魂，不受時空限制。

　電影能否打動人，主因素是「感情」。對話在睿智中帶著深刻的情感、歌曲被詮釋出以後，歌手演唱出了情感。情感，不只是看得到，更是「聽」得到。

　曾在無意間發現一個極大的觀影落差。

某部小說改編的知名電影DVD在旁播放，當時，我的眼睛正忙著別件事。無法觀看畫面時，聽覺特別敏感，聽到的盡是旁白，以及，過多的音效。心生煩躁感，而非沉澱或好奇。不禁猜想：小說比電影好。買了小說閱讀，又正式把此片完整看過，果然，小說的心理描述高於電影。

　自此，發現：電影真能用聽的來分辨。聽覺可以篩選出聲音的質感、體嚐細膩的聲音感受。與曾是明眼人，逐漸變成雙眼沒視力、喜好多種藝文活動的教授聊過，他以聽覺感受到的電影畫面、對白、音樂、情感……比明眼人豐富許多，印象也深刻許多。

　視覺生活充斥於我們整個生活空間，在台灣看電影，又是件很享受、很便利

的各式藝術饗宴。很少國家像台灣吧，無論是國片、進口發行的外片，必有字幕。字幕偶爾也會削弱觀眾集中觀影的心神哩。

電影除了聲影娛樂，還激發觀眾思考力。是因導演為主的作品論、因知名製片人啟動的作品、還是以劇情、音樂、演員魅力、服裝、攝影、布景、電腦特效……而看電影？畫面裡的一首電影歌曲、一個人物眼神、一個景物的置放，觸動每人不同生命經驗的情感……會停留在哪個位置？你會記得多少？不想忘記的又

這兩冊的演出導讀文皆由吳孟樵撰寫；01導讀冊即是首演日二〇一一年八月十九日。（圖片提供：吳孟樵）

紀念 音樂戰神 作曲家史擷詠 跨界天國十年整

是什麼部份？

基於此，聽電影，是該被重視、被稱頌、被推舉的觀影意義。

音樂家史擷詠於二〇一一年創立「TFO台灣電影交響樂團」，是希望為觀眾啟動聽覺的美好經驗。

電影，的確是、可以是——以——「聽覺」——來感受！

金色年代華語電影劇場
──「電影幻聲交響SHOW」曲目篇章導讀

電影音樂交響夢，成形了

音樂人生

歷史構築的生命長河，串連起的記憶：

澎湃如浪潮興起，綿延如山巒起伏，影響生命樹的繁花開衍。

唐山過台灣，不只是一個詞、不只是一部電影；這是不會被世代潮流遺忘或淹沒的精神。可以在音樂家史擷詠第一次獲得金馬獎的最佳電影音樂裡，聆聽他

紀念 音樂戰神
作曲家史擷詠
跨界天國十年整

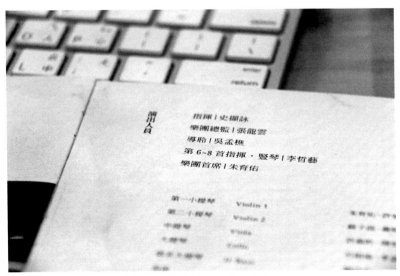

當晚於中山堂的演出人員名單。（圖片提供：吳孟樵）

以胡琴、嗩吶、揚琴……等傳統樂器，展現移民開墾的人，勤奮、和平的與土地產生共生的力量。

滾滾紅塵，大時代裡的愛情，包覆於動盪的愛恨別離。癡心者，恆被心所困，卻也是最無悔。當年最熱門的電影，所向披靡，劇中的愛情，是喜好張愛玲小說讀者所熟悉的，幾本小說背後裡的真情自述更是沸沸揚揚。也如演員們的情海、三毛的世界。

二〇〇九年出版的《小團圓》，細瑣地字裡行間所流洩的情感，可以想見出現最多場次

當音樂響起，你想起誰

的人物，多麼牽引張愛玲之後的人生路。原生家庭的牽扯，是愛、是不得愛。筆下，「九莉」與「之雍」，不就是《滾滾紅塵》嘛！與之雍的情與性事，被喻之為「坦率得嚇人」。是夠坦率，但不嚇人呀。甚至，我認為某些部份如少女的嬌羞，隱了可以更為大膽地以她獨特的筆，寫下這般的愛不只是才情的吸引，不只是「九莉」墮過胎，還具有開啟她無法忘懷的、更為細膩的、奪取屬於女人底蘊的、最深不可測的部份。

這本埋藏多年、終究出版的《小團圓》，不像是過去看到的張愛玲：簡練、冷然看世間情事，剝了皮肉骨般，令你愛恨嗔怨翻了幾翻，終究要落入她小說的世界，回首尋找。這本書是帶著：嘆、嘆、嘆！

無論塵世如何翻滾，張迷的小說與電影，一再掀起話題，如羅大佑為《滾滾紅塵》譜寫的電影歌曲、陳淑樺唱入人心的：「……紅塵中的情緣，只因那生命匆匆不語的膠著……終生的所有，也不惜換取剎那陰陽的交流……」

依然是音樂家史擷詠為《滾滾紅塵》作電影音樂，在強片環伺下，依然獲得金馬獎最佳電影音樂。他以華美淒惻，迴盪交織劇情，緊扣劇裡愛與憾的傷情，如浪，即使沉入海裡，仍見到有一個靜美的世界等你睜開眼睛去探尋。

梁山伯與祝英台，傳唱不絕的黃梅調，動聽如初戀！悲訣如天裂！

英台淒楚地哭喊：「梁兄啊⋯⋯梁兄啊⋯⋯」感天動地！棒打的鴛鴦，以彩蝶雙飛，飛出，中國民間故事裡值得探討的愛情故事，故事背後是強大的父權壓制。扭不過的，就以民間傳說抒發，如飾演梁山伯的凌波淚下：「想不到我特來叨擾⋯⋯酒，一，杯⋯⋯」此時，黃梅調轉折似急急落下、奔騰卻又壓抑的雨，斷斷人心！

音樂真情

繁花開衍的生命樹，面海望山──

是澎湃洶湧、也是氣勢壯闊。這就是：電影音樂人生。

在浪裡飛騰入空？還是上岸⋯⋯？

你要的是翻覆？平靜？洶湧？潛入海底？

愛情，是永不退潮的亙古之浪。

從經典童話《白雪公主》、《灰姑娘》、《睡美人》、莎翁名劇《羅密歐與茱麗葉》（Romeo and Juliet）、七夕《牛郎織女》、大談人類與狐妖鬼仙的《聊

《齋誌異》、或是人與吸血鬼或狼人的故事⋯⋯無不充滿浪漫純摯或悲傷奇詭的真情。

當現實世界滿足不了你，你進入書裡、電影裡尋覓真情，當「它」打動了你，你看待現實裡的愛情，態度與想法有沒有改變呢？這很妙吧！因為，「它」永遠讓你帶著輕輕的或深重的悸動，似乎體嚐了愛，又似乎虛無飄渺。你又忘了這番悸動，於是，愛情的話題繼續出現不同的表現方式。而，這就是愛情片最難的部份：

如何讓你忘不了？

故事人人會說，怎麼說？劇情要動人心、攝影風格要突出。當視覺與想像力達到共鳴，當你閉上眼睛，還能不時地在耳裡迴旋影片裡的音樂，那麼，也會留下影片裡的畫面。

《海角七號》寫下台灣電影的多項奇蹟。台語演員出色、海景美。音樂裡的活力不僅在吉他、在歌聲、在耳熟能詳的〈野玫瑰〉，電影音樂的主旋律頗動人。當男主角范逸臣對女主角田中千繪說：「留下來，或者我跟妳走。」不只是愛情的傳達，也看到以音樂連結土地的情感。

《雞排英雄》，光是片名就充滿台灣小吃的特色。四神湯、雞排、鐵板

麵……還能抽空尬歌、看布袋戲偶。夜市沸騰的熱鬧場景，最濃郁的是每個出場的人物，活靈活現地，讓人笑中帶淚。電音三太子齊聚、抗議遊行……映證了…

土地有人使用才是真土地！當然囉，愛情，也在這裡發生。

你，在音樂裡，看到土地、遇見愛情了嗎？

音樂豪情

中國的武俠世界是：

堅韌如鋼、柔軟如絲；以拳腳見力道、以禪定轉乾坤。

金庸筆下的武俠世界之所以迷人，常見憨厚的男性（韋小寶例外）有如神助天助，武藝突飛猛進，秉性善良、深情款款，而他身旁的各人物，也是諸多書迷討論的對象，各有擁護者。

徐克導演的《笑傲江湖》有武林必爭的〈葵花寶典〉，聽，許冠傑：滄海一聲笑……

也是徐克導演的《武狀元黃飛鴻》，造成李連杰的飛腿旋風，一身是膽、拳腿無敵，對抗西洋人的槍砲、長梯上的旋飛打鬥、海灘上多人練拳術……在琵琶

和嗩吶的音樂氛圍裡，見到真功夫，也見黃飛鴻與關之琳飾演的十三姨，兩情互動如風之掠過，輕拂，卻不可少。黃霑音樂，林子祥唱的〈男兒當自強〉，令武俠迷難忘。

曾親歷一個經驗：兩岸作家在炎夏裡，由遊覽車載著長途奔旅，在暑熱與餐後的催眠下，倦呀！但，一聽到、看到趙本山與小瀋陽的電視短劇，多人無不精神抖擻、眼睛亮啦！在朱延平導演的《大笑江湖》，除了有這兩位受觀眾喜愛的演員，還請來了小小彬、林熙蕾、吳宗憲、曾志偉，攏括可想見的觀眾群。加上，趙本山題的字、小瀋陽的歌聲：「……天下第二也挺好……大笑一聲地動山搖／江湖危險快點跑／江湖危險快點跑……」

看，導演朱延平怎麼以他擅長的喜劇風格營造武俠世界。聽，小瀋陽說啦：「我是一個很有深度的人，因為我住在地下室。」這句話，不禁令我我想到金庸小說，楊過陪著小龍女住在古墓裡，避掉擾人的江湖塵世，不挺好嘛。

在張藝謀導演的《十面埋伏》裡，可找到他過去對大色彩的運用，章子怡與劉德華、金城武的三角戀，依憑感覺，而非「視覺」。聽覺，在此是極其敏銳的樂器運用與兵器的連結。奏琵琶、擊樂鼓，舞姿揚起飛袖，拋出的是…過去的仇、滋生的情。

宗師門派、武林大會、兵器劍法、飛簷走壁、八卦陣勢、結盟結怨、敵我至交、恩怨情仇……遠走天涯的愛侶、失傳的武藝絕學，總是牽繫武俠迷。怎麼個迷人法？俠義之情，才是武俠世界裡的精神吧。

風，雲，起，勿！俠士腳尖點在水面上，疾走；葉與樹、芽與枝、林間的跳躍，飛影幢幢，拳到處，腿飛至……猶如中國的潑墨畫世界，空靈中，自有一股天成的堅定之美。

無論哪種型式的的小說，若要我舉例最最喜歡的頭號書本，絕對是：《水滸傳》。

一〇八條好漢，各個有型有故事，梁山寨子裡大口吃肉大口喝酒，多的是豪邁的血性漢子或有膽識的女子，壯烈的相遇、扶助、征戰，至蕭索悲涼的結局，令人嘆！梁山好漢，無悔。

這樣的悲嘆，無法不聯想到項羽、荊軻、周瑜，英雄不隱真性情，有血有肉，才是引人難忘的真英雄。若能做到蕭然隱去的，當屬張良這樣：可以開疆土，卻保持心中明鏡的智者吧！

音樂圖像

當你閉上眼睛，令你最害怕的影像會是什麼？最期待的景物是什麼？

當你關上耳朵，仍會聽到些許聲音，恐怖的聲音是……

想聽到的聲音是……

這答案因人而異吧！

就是有人偏好尋找能夠刺激腎上腺素的影音畫面。

鬼片各有形式，嚇不嚇人啊？音效震得多厲害，有人從椅子上彈一下、有人尖叫、有人閉上眼睛不敢看、有人甚至連耳朵都摀起來、有人是整個身子縮到最小，恨不能藏到座椅深處躲起來。越怕，越要看；甚至是，完全不怕，就是要挑戰恐懼的極限。若再結合動作片的元素，刺激感更多。

《魔法阿媽》，任誰都要佩服這樣的超級阿媽。小男孩莫名地被送到鄉間外婆家，陳舊的老宅、會說話的香菇、小貓變惡魔、鯨魚附在少男的腳踏車後學走路、可愛的小蛇背著書包上學去、牛頭馬面因應小女孩成為迷你版……。童趣裡，充滿溫馨的生活故事。音樂在魔變裡，依著雨滴、雷電、淚珠，以及，鯨魚

飛出海面，跳躍，如花朵的綻放；閃耀…音符裡的精靈。

那精靈，其實是…史撷詠。

《艋舺》，感覺多威猛的字眼！

電影片尾字幕說明…是平埔族語「小船」的意思。以歷史意義而言，無法不想到鄭成功，以及更早前，明成祖時期鄭和下西洋，無論是因政治或商業利益等因素的地域開展，一群人落地生根，變成群居體，衍生的住民利益、生活習性……展現當地的生活觀。喚起的老記憶，除了兩代的地盤爭鬥，還有男女主角共用一副耳機，引起討論的浪漫情歌…空中補給樂團（Air Supply）的〈Making Love Out of Nothing at All〉。櫻花，象徵的圖騰是幽深的念父情。利益，是競逐的籌碼，讓人性翻轉多變。始終保留浪漫性的人，畢竟是比較可愛的吧！聽，陳珊妮、蔡健雅為此片創作的電影音樂。

《功夫灌籃》的灌籃功夫，矯捷、迅敏，將球場的奮戰精神，以充滿朝氣的詞曲：「……我不賣豆腐……豆腐……我在武功學校裡學的那叫功夫、功夫、功夫……」巧妙地連結諧趣的運動功夫。

動作片的氣勢、驚悚片的氣氛，藉由畫面呈現，建構貼切的音樂，將視覺與

聽覺鍵入觀眾的心底，若能引起情感的共鳴，噹……

你腦海會出現的畫面是？聽到的樂音是？

音樂情懷

記憶，連結過去的生命經驗。

懷舊，是遠念？多久以前的時光，算是舊事？

當昨日夢已遠，或忘？或不忘？

不以蘇軾的婚姻、愛情生活討論他的情，且以他的詞〈江城子〉裡，我最喜愛的六個字：

　　不思量　自難忘

來看他豐沛感性的情！

光以此六個字，道盡思念之情。這已不是…忘、不忘、難忘、偶然憶起……

這樣的字面陳述。重點在於不思量、不需時空事件的提醒，難忘之情已內化於心。

我們在城市或村鎮裡，進出，進出。對居住地的周遭，認識了些什麼？居住地的風貌應建構什麼樣的基礎，我們才能連結出記憶？

所有的生命自出生前，環境音就圍繞著。各式聲音敲起節奏：一個單音、一段曲子，或緩或急，有情緒有表情。是這些聲音，帶動人的肢體舞動，為心情塗上顏色。

很多電影有動聽的歌曲，歌曲帶動畫面，彷彿你又回顧某一片段，進入故事裡，懷想、歡唱、感慨……讓新夢與舊夢重疊，於是，電影歌曲又賦予新生命。鄧麗君不在了？她的歌聲無可取代，屬：不思量，自難忘。於是，她當然「在」囉。

台灣影史裡，佔舉足輕重地位的李行導演，總能喚起人思及家庭與土地的情感，堅韌勇敢又溫暖。《小城故事》成為新穎的溫馨話題；他也將鍾理和鍾台妹的故事搬上銀幕，在《原鄉人》，很打動我的影像是：林鳳嬌飾演的台妹與一些鄉人各自在肩上頂著一大截長長的、顯然是很重的木頭。他們各自擔著自家的生活重量，分道疾走以躲避警察的追趕。勞動的女人，令人心疼令人難忘！

流浪遠去的人有故鄉？故鄉在哪？

故鄉未必是地圖標誌的地點，心，為你指引之處，也是故鄉吧。胡慧中、張

國柱主演的《歡顏》，主題曲〈橄欖樹〉是三毛的詞、李泰祥的曲，由齊豫空靈飄邈的獨特音質，唱出流浪人心中的遠念。時移夢牽，橄欖樹成為不變的意象，李泰祥的音樂──不思量，自難忘！

青梅竹馬的愛情是青澀、是純真。

侯孝賢導演《戀戀風塵》裡的兵變，是過往男孩們最擔心的情事話題。初戀心情、對往後生活的「構圖」，就在女孩以一封封體貼當兵男友，而預先準備好的回郵信封給他。豈料，真情、貼心……敵不過你我無法預知的因緣流轉。陳明章的吉他，創作出失意中的依戀，仍有情人間的‧弦，被‧勾‧著，琴弦緊時，接著是彈跳出祝福與成全。

大不同於青梅竹馬的情，張愛玲《紅玫瑰與白玫瑰》的男女之情擺盪在男人對於女人是玫瑰的兩極分類，導演關錦鵬呈現愛迷離的氛圍，小蟲的詞曲極為突出，以主題曲〈玫瑰香〉直扣人心：「花有情才香……魚嗜水之歡……」花朵綻放後走向凋零、魚離開水以後呢？林憶蓮的歌聲與小蟲的音樂將紅塵情事引得人跌宕……即使夢醒，仍似在夢中。

心倦了、淚乾了，仍有深情可以撥動心弦？

爾冬陞陞導的《新不了情》，讓愛情在死神前相遇。萬芳的這首歌，是多年來KTV點閱率很高的歌曲。

寫這篇稿子之時，豪大雨急急落下，大小雨滴各以不同的姿態·撞·上玻璃窗，他們不只是打雷後的雨水，他們有生命！有的似流星，畫出美麗的圖案妝點這片明亮的玻璃窗。有的快速往下滑、滾、落；有的急下、又停歇半步……似眷戀。這些雨滴在即興作曲彈奏哩。我觀察他們頑皮的身影後，書本的字精靈不安地鼓譟，叫我繼續看書……

再一陣，雨滴又拍打窗，這回以更好玩的方式向我打招呼，我認真地望著這片窗景，天啊，還真是有生命的節奏，也是隨時更換的圖畫。雨天，不無聊呢！

環境音與圖像，若與當時的心情相連結，日後，是記憶裡的金曲。

注：曲目的導讀文章是依當天演奏的史詩篇、新影篇、動作驚悚篇、武俠篇、懷舊金曲篇而思考連結，創作出不同於本書作者過去所寫的文章形式，基於此，感謝音樂家史擷詠激發了吳孟樵的寫作力。當初史擷詠設立的「TFO台灣電影交響樂團網站」，於二〇一三年，夏末至時分關閉。慨嘆！

②｜①
③
④

▌圖說：

①工作證。

②演出手冊的首頁及音樂總監史擷詠的話。

③團隊介紹。

④曲目。

（圖片提供：吳孟樵）

紀念　音樂戰神

作曲家史擷詠

跨界天國十年整

金色年代華語電影劇場

——「電影幻聲交響SHOW」導聆

（上半場）

我是吳孟樵，歡迎各位來聽這麼特別的音樂會。

音樂可以幫助我們追回一段可能差一點就忘記的夢境、一個字、一句詩、一個音符、一段音樂、或者是一個畫面，看「她」是跑在我們哪個記憶層面。

總有某個畫面是我們忘不了的。例如李行導演的《原鄉人》，最讓我印象深刻的是林鳳嬌飾演的鍾台妹，她的肩膀上，扛著一段很長的木頭，奔跑在山林裡躲避警察，那已不只是生活的重量，我們可以想像的重量還有很多很多。

我們的表情可以偽裝，可是，眼神不能隱藏；聲音也可以假裝，可是，耳朵可以幫助我們區分這個人、這部電影、這首音樂有沒有感情。

《滾滾紅塵》的歌詞裡有個「愁」字，是秋天的心，正是現在的季節，更是今晚電影幻聲交響SHOW將電影與音樂的連結。接下來，我們當然要欣賞「TFO台灣電影交響樂團」演奏大時代悲歡離合的故事。以及，這些故事下，帶給我們這麼多這麼多感人的音樂。

（下半場）

王小棣導演的《魔法阿嬤》是非常可愛，又有點驚悚的動畫片。這部電影音樂是史擷詠老師的作品，跟上半場我

吳孟樵上半場導聆時麥克風無聲，史擷詠與吳孟樵交換手上的麥克風。

（圖片提供：TFO、吳孟樵）

紀念　音樂戰神
作曲家史擷詠
跨界天國十年整

們聽到也是史老師作品《唐山過台灣》、《滾滾紅塵》是很不一樣的。

我們每個人的心中一定有害怕的事情，也或許會幻想有俠士俠客出現。這是武俠片非常迷人的地方。武俠的真精神就在於「俠」。這個字，至少是四個「人」字組成。中間一個「二」字，就像一個槓桿。在紅塵世界裡如何保持平衡，是磊落的、是光明的，還有出入自由的心，其實是很不容易。

我們每一個人的心中，都有屬於自己的世界。音樂可以幫助我們去面對一些疑惑。像是恐懼的、喜樂的、想忘記的、或、不想忘記的事。剛剛我們聽到《新天生一對》的對白：要忘掉要忘掉。

越想忘掉的，越忘不掉。

當我們閉上眼睛最期待看到的是什麼、最恐懼看到的影像又是什麼？關上耳朵，還會害怕聽到的是什麼、最想聽到的聲音是什麼？

接下來，仍然是史老師與「TFO台灣電影交響樂團」精心策劃的曲目。讓我們跟著這些音樂一起呼吸一起對話，讓音樂陪著我們的心更柔軟、更勇敢、更堅定。

上半場聽得熱血沸騰，現在，又是不一樣的音樂。

注：吳孟樵依二○一一年八月十九日週五當晚在「中山堂」演出的曲目而作的現場導聆。創新形式的首演已因音樂家史擷詠傳奇告別舞台而成絕響。

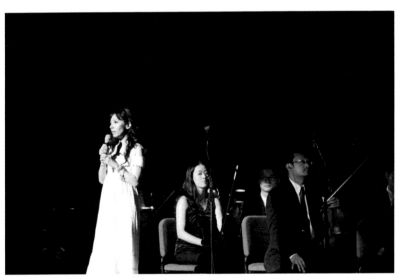

▎吳孟樵下半場導聆。（圖片提供：TFO、吳孟樵）

紀念　音樂戰神
作曲家史擷詠
跨界天國十年整

音樂天國

你在哪？

在指揮台？在觀眾席？在階梯上？甚至是不在場？你，如何看待紀念你的音樂會？

「新舞台」因整修而封館一年，二○一一年九月二十七日為你重新開放。當樂手們列席，台上一束金光聚焦於指揮席上，為你空下此位。**光束裡的金色分子灑下，如雨、如絲、凝‧定的氣氛奏起巴伯**（Samuel Osborne Barber）**的**〈弦樂慢板〉（Adagio for Strings），催人淚下……淚無聲，伴著上半場的古典樂還有馬勒（Gustav Mahler）與貝多芬。中場休息時，你又在哪？

下半場精選你創作的音樂，有：二○○九年「高雄世界運動會」閉幕序曲、部份電影、電視、電玩音樂、兒童音樂，也曾為中廣新聞網整點CI與麥當勞作主題曲。麥當勞引進台灣時，就是由你為麥當勞打響音樂，接連創作好幾代的麥

當勞廣告音樂。你創作的廣告音樂還有乖乖、汽車、化妝品……多達數千首，更以《唐山過台灣》、《滾滾紅塵》……電影音樂獲獎，《青春無悔》電影音樂交響曲，早年是在北京製作。

對於熱愛音樂、創作音樂的音樂家而言，創作的過程才是最大的生命樂趣。

二○一一年五月二十八日是你企畫與製作的第二十二屆金曲獎傳藝類頒獎典禮，你早早地邀我去觀看。那晚下大雨，到了現場，我才知道你在這典禮身兼多職，還上台頒發最後的大獎。六月十八日是金曲流行樂頒獎典禮，由張惠妹演唱組曲，紀念人已逝、曲不滅的陳志遠、楊明煌、梁弘志、慎芝、張弘毅等音樂人膾炙人口的歌曲，由你為此組曲的五十人管弦樂團編曲及親自指揮。你說那晚：

「演出算順利，但沒太多興奮，只是對音樂本身和過程感到過癮。」

你立志成立的ＴＦＯ台灣電影交響樂團，本預定在六月十八日首演，是你最在意的事業。因與金曲流行樂撞期，首演日延至八月十九日週五晚間。若依原計畫，人間生命是否改變？八月十九日仍在農曆七月，是民間鬼月（教孝月），你設計了驚悚篇，以手指比劃和死神對戰，斃了死神，以最強悍的意志力指揮完最後一首，隨即加入死亡的行列。卻將電影音樂種在現場人心底，突出電影音樂的靈魂。

生命向來不是玩笑，必定有所啟示，也是禮讚。

酒一杯、花一束、曲無限……

細聽你的音樂，抒情或戰鬥，都含著憂傷的氣息。你感慨生命的瑰麗與無常？你以生命之火付出！

九月十四日在「聖家堂」公祭告別式裡，你化身而來，輕鬆飛躍、精神飽滿，甚至是調皮地迎空似箭穿梭現場。當音樂家張龍雲與其他你的好友們，為你白色棺木覆旗扶柩離去，一行行人目送你進入加長型禮車。我虔敬地用心地祝福你感謝你……

「擷詠，你的生命很豐富很圓滿……」

TFO網站。

史擷詠（一九五八－二〇一一）獲獎的部分紀錄。

（圖片提供：二〇一一年九月，吳孟樵拍攝於台北愛樂暨梅哲音樂文化館）

紀念音樂戰神
作曲家史擷詠
跨界天國十年整

一歲生日

二〇一〇年我審到一部社會新聞事件改編的電影：《酷馬》。發展自陳耀圻導演的原始劇本，由王小棣導演；黃黎明與王小棣編劇；史擷詠音樂。當時我簡短的記錄下：「喔，是史擷詠作的音樂。」那算是較為小品的音樂，不是他過去那種華麗壯闊的史詩音樂。

因緣際會在二〇一一年巧遇他，才真正認識他。了解他對音樂對電影的熱情與理想。他希望與我展開多項合作。特殊創新形式的電影交響音樂演出，是他多年夢想的成形，他卻注定被死神接走，赴另一世界繼續音樂漫遊。與他的第一次合作，竟成為唯一？這些都發生在二〇一一年！

在他往生前，我已接獲「影像扎根計畫」多場演講的預約，首場排定的正是《酷馬》。當時，覺得很巧！於他往生後，依約開始首場《酷馬》演講，倍覺奇詭！這樣的注定，太令人感傷！類如《酷馬》的陰陽故事。

《酷馬》的男女主角都是第一次演電影。黃遠飾演的角色是個孝順的青少年，跑馬拉松的健將，媽媽叫他「酷馬」，他被無辜地打死（真實事件是少年誤殺；電影改為少女）。酷馬很善良，幫助殺死他的人找到正面積極的人生意義、並透過殺死他的人，傳達訊息給媽媽，讓媽媽從懷恨悲傷的幽谷走出、原諒兇手。

當黃遠的靈魂離開軀殼，跳到公車上時，史擷詠以豐富的想像力，讓觀眾可以感受靈魂的惶惑。酷馬到不了家、無法讓媽媽接受到他的訊息。

這樣的想像力，如史擷詠的電影音樂作品：《青春無悔》有男主角陳昭榮的夢魘。《阿爸的情人》對史擷詠的身體造成影響。每憶及他說創作《阿爸的情人》的情景，於他身故後，那是我最不忍心聽的音樂。

他與王小棣合作多年，電影、電視多部。其中，有人鬼奇境、很可愛的動畫片《魔法阿媽》。**精靈、神鬼人⋯⋯都在他創作的音符下，充滿了生命感。**

龍應台的書《大江大海一九四九》，拍成公共電視紀錄片《目送一九四九》。史擷詠不僅創作音樂，也由他宏亮穩實的聲音配旁白，且以此片獲得金鐘獎最佳音效獎，當年他請他的學生吳朝正代為領獎。二〇一一年，又以公共電視《瑰寶1949》獲得金鐘獎最佳音效獎，這回，他已離開世間，更是無法前去領獎。從接下《瑰寶1949》到創作、交付作品期間，他的心情滾燙於創作精神與無奈的現實

生活中。

二○一二年，他獲頒金曲獎傳藝類特別貢獻獎。生前、往生後無數的獎項，是肯定。但，能安心創作音樂，會不會才是他最大的幸福？是單純的作音樂，不為謀生、不為其他……。或者，就以音樂幽遊。

他把他的備用電力，耗・・・光了！那是怎樣的訣・・・別！

當我展赴二○一一年「影像扎根計畫」首場在嘉義協同中學演講《酷馬》，的確酷呀！現場一千多位青少年，積極展現熱力與接收力，麥克風的力度與音量多好！史擷詠的戰鼓音樂隨著我在他往生後寫下的短詩，被現場學生大聲唸出時，達到一種氣勢。希望這樣的氣勢，可以安慰他的靈。而這部片，竟成為他往生前最後一部完整的電影配樂。那一年，我也曾遠赴屏東潮州高中演講《酷馬》……之後，我的每場演講，無論現場聽眾是少數人、幾百人或兩千多人，我必隨機緣帶入史擷詠的音樂，一同感受音樂世界激發的創造力。

史擷詠往生的瞬間，已在一片綠林中安歇，他……沒有酷馬當時的惶惑。這是他看電影作音樂，累積出的生死體悟。

二○一一年八月至今二○一二年八月，整・整・整・整・整……「一」年了！

願：「史擷詠」新生靈魂一歲安好！

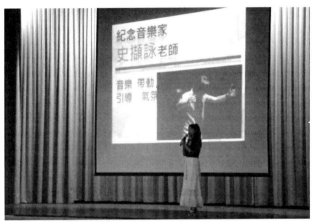

吳孟樵受邀為「二〇一一影像扎根計畫」於幾所高中演講，其中一個主題是王小棣導演，史擷詠創作的電影音樂《酷馬》。擷詠生前知道我正好要演講這部作品。沒想到他八月跨界天國後，九月三日孟樵於嘉義協同中學演講的《酷馬》是如此震撼的生命題旨。（圖片提供：中映電影）

｜ 紀念音樂家史擷詠　作曲家　音樂戰神　跨界天國十年整

注二：國片暨紀錄片影像教育扎根計畫主辦單位是文化部影視及流行音樂產業局，承辦單位是中映電影公司。吳孟樵感謝中映公司的邀約，幾年內有多場的影像扎根計畫演講，深入多所校園。

注一：於二〇一二年八月發表此文。二〇一二年年底猛然察覺：二〇一〇年八月十九日我在「新聞局」（也就是之後的文化部）審片，是即將上映的院線片《酷馬》；而史擷詠於一年後，也就是二〇一一年八月十九日，就這樣讓我親見他揮別於舞台上。

吳孟樵認為：創作通常是表現人類的困境。在多場演講裡，她以史擷詠的生命故事為例，將悲壯轉為正面的鼓舞力量。現場學生正在傳閱吳孟樵的青少年小說《豬八妹的青春筆記》（幼獅出版）與《豬八妹》（小魯出版）這兩本書。由於這系列小說源自於雜誌專欄，早已在多所學校被師生閱讀過，因此，他們當下很熟悉地討論著。（圖片提供：中映電影）

再三十秒到

當死神說：「你來吧！」

宇宙說：「史擷詠，恆存於無法拘束的雲天頂端，正奏演著音樂。」

史擷詠說：「我很自在。」

月球最靠近地球的那一天起，是你逐日告別此世的預示？

死神獵逐，竟以殘酷的方式現身。童少年，我因為嚴重貧血，隨時昏倒在路邊、家裡、學校、醫院、任何交通工具……已有近百數十次。多年來沒事，二○一一年八月十九日晚間，卻是第一次目睹人昏厥的樣，那是你！你曾說：「我身體好得很，連感冒都很少。」不知你真正的身體狀態，納悶你只與後台相距一兩步，聽到蹦一聲！聽到安可聲……我就在布幕後舞台邊，與你如此相近，卻等不到你。這才走過去察看，所有的思維在一瞬間攏聚，請工作人員趕緊叫救護車、

紀念　音樂戰神
作曲家史擷詠
跨界天國十年整

請吳朝正先生第一個為你做急救。你的手冰冷，死神拉著你，你忽地回到人間，說：痛！好痛！痛……再次昏迷前，你反手扣住我的手腕。

烙在我手腕的印記，自二〇一一年八月十九日當晚……至今仍在。那是死生間無言的吶喊，盡一切以靈魂吶喊。

你往生後，我才看到多年前你收錄多篇多人紀念你爸爸史惟亮的冊子，你也寫了篇文章，充滿小說鋪張力的文筆記錄爸爸的一生、寫著爸爸斷氣時，你怎地握住爸爸冰冷的手。你描寫的情狀類似你八月十九日的手勢，只是……

當一生一死，沒想到，依然是你的手，換為一死一生。依然有隻冰寒的手。

你爸爸往生的日子二月十四日，驚得我莫名。二月十四日是我生命裡非常非常重要的日子。其實，你早知二月十四日於我的意義，這也是生命故事啊。

當我年少時，你跟著一群你的朋友參加了我此生重大的活動，但我們不相識，只聽說你家學淵源；二〇〇五年，在新聞局巧遇，你瀟灑微笑；二〇一一農曆年左右又巧遇，這回，我們第一次正式談話，彼此交換多年來的生活狀況。第二次見面，你說：「我們一定要談出個可以合作的工作。」看著你神采飛揚的表

二○一一年史擷詠在孟樵的書上簽名。（圖片提供：吳孟樵）

達能力，冷靜地搜尋何以我的書裡會有你的文章，卻無法連結我曾採訪過你的印象？原來呀，那是你自己寫的文章，轉由我整理。你我只記得電影記得音樂，至於誰寫誰整理，不復記憶。

《青春無悔》導演周晏子與你合作多次，他問我：「擷詠還是很俊美很瘦高的貴族樣？他的錄音室好優、音樂柔美靈動、很有才氣、口才很好、很有教養的君子。妳的文字與他的音樂連結，會很空靈優美。」我的感覺是你長期積累了疲憊、與以前似乎不同，卻又顯得精神矍鑠，所有的事物經由你的描述，生動極了！

紀念　音樂戰神
作曲家史擷詠
跨界天國十年整

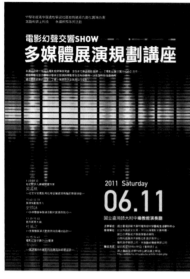

①	②
	③
	④

圖說：

①二〇一一年六月十一日 在師大附中的演講海報，也是作為當年台北電影節活動與中山堂的演出暖場。

②在師大附中的演講，吳孟樵以文字、影像、音律的關係為主題。

③在吳孟樵演講後，史擷詠身兼主持人並接續演講他負責的講題「多媒體音樂展演活動的創意與執行」。

④四場演講後，與師大附中老師們的Q&A時間，右起李小平導演、吳孟樵、史擷詠。

（圖片提供：師大附中老師）

你與死神交戰？

你早就看到祂。

提到音樂家爸爸史惟亮，你總泛著淚，醫院長廊有你少年期走過的身影、病榻邊有你父子莫可奈何的感受；沒見到媽媽的最後一刻，讓你從此不敢關手機。

這些都使你加速與死神競賽，你要趕在祂之前，提前完成你的志願。

你與死神協議？

你認真地看著我某份合約，感慨著：還九年多呀！九年後，我的狗查理還在？你的眼神透著某種憂惑疑慮；即使我有幾組答案，都不忍輕率說出口。生啊死的，成了你音樂創作中的口頭禪，你愛說：忙是我的宿命、無可救藥地上了癮、得癌症一樣地無可救藥、累得半死……尤其是你堅決地說：我才不去檢查身體哩，最好是全身麻醉，哪裡壞了就一次解決，醒來，全都好了……當時，我無法理解，怒視你輕言了生死，怒視。

原來呀，你不想避開祂，那麼就直攻祂吧。就像你教我的工作態度，你告訴我：不要怕、不要心軟、不要為別人的過錯揹黑鍋、不要放棄、要相信自

史擷詠說他帶著查理在天橋散步（圖片提供：史擷詠）

己……。在死亡契約書裡，你以最強烈的方式與祂對戰。行、坐、昏躺都是筆挺之姿。

與死神對話吧！

十有八九次，你我的話題與訊息不離死亡。最後一晚在中場休息的後台，我們談論的最後幾句對話，細想起來，都直接觸及…死。

死神與你如此靠近欺近過近……

進攻！

當時你悄悄和祂對話了吧。你試著閉目調息、說你胃痛，甚至張開手掌，向我要顆胃藥；我暫時回到你特別為我準備的單獨專屬更衣室，那間更衣室的門把突然斷掉。

時間再往前推，那幾日是因為工作壓力？我在夢境裡看見自己有場躺著類似死亡的儀式、某夜外出，我的左手莫名割開傷口血流不止、演出當天下午你忙著彩排，而我同樣的手被燙傷，我心煩地不想上台。甚至是在當天下午告訴你，也許我不來導聆了。你驚地說那怎麼辦？臨時找誰啊？

梳化妝又特差，真為此惱。但，答應了你，怎可能不出席呀。六點半，我到了中山堂，問你吃過東西了嗎？你說吃了。（你離世後，才聽說你沒進食。）

二〇一一年八月十九日，在中山堂演出當晚，史擷詠精神奕奕地上台，這是他最在意的事業，成為他的告別作。（圖片提供：吳孟樵）

晚間七點半演出

正式開始。一上台，麥克風竟無聲。是你遞上你那支麥克風給我。下半場上台前，你說：加油！我幫不了妳喔！（竟成了讖言！）當時，我已燃起信心，笑著點點頭，走到台前。開始覺得舞台很好玩。

死神就在這裡！

不祥徵兆不會引我迷信，唯，那一次你送我搭電梯下樓，內心突地強烈湧現

我第一篇創作小說裡的一幕，是：電梯裡的陰陽話別！不祥啊，我暗自力擋死神

靠近你，你不可能察覺吧。走出電梯，你我如常走著聊著，我始終沒告訴你電梯

裡那一陣玄詭竄入我心底。

你曾經在高鐵座車內閱讀我那兩篇續篇小說，很認真地傳簡訊給我：將思想

意念流於瞬間，好像急速冷凍，讓生命暫時停住。但只需一張紙、一點碳粉，一

切又都活回來，新鮮到連空氣的味都聞得出。酷！有點陰暗，有點詭譎，有點哀

愁，又有足夠細膩客觀的角度，這種具強烈印象感的文章……好有影像感……

撫慰了失心的人……又問我：劇拍出妳的意境沒？我只能回答已寫不出那樣的

悲痛感。

你看重文字的巨大力量，曾說我描寫的景況，讓你也親眼看到了。你也曾在

宋銘（曾多次榮獲廣播金鐘獎流行音樂最佳主持人；現任佛光大學助理教授）的

電台節目裡說過：「孟樵的文字很纖細，很有想像空間。」若可以讓你安魂於創

作世界，告訴我，你想去哪？

八月二十日凌晨（八月十九日深夜），你還在醫院搶救中，我正爬上睡鋪，關了大燈，僅留樓梯間小夜燈，還沒睡哩，見你在一片綠野中，側著臉，看來好安詳，當時我無法明辨是你靈魂出竅？還是已離世？或是我靈魂出竅看到你？但我隱隱感覺，你在你的世界裡，狀態很好。

二十一日凌晨（二十日深夜）幾乎是同樣的時間，見白與黑袍分別竄飛昇天飛好久，是琴鍵去守護你。

死神也想帶走我媽，她突然狀況危急，幾日夜，我來回於醫院。忘不了的日子，那一天凌晨不到兩點剛從醫院返家進入電梯，本沒想到是你，以為是我媽怎地馬上走了。第二個念頭才想到你，你居然以我那場小說的電梯劇情反著出現，與我一起搭電梯。

太入戲吧，你！

是守信吧，你！

猛然推算：那才是你真正的頭七日。

希望你以我懂的方式出現訊息，果然呀，之後接連驚人地收到些訊息，還有樂音解了我的疑惑，曲名正是八月十九日那晚你我才知道的對話。身旁的人與我在街邊抒展多日來第一次的輕鬆姿態。你即使往生後，依舊創意十足，套一句你

喜歡說的話：好樣！

死神帶不走你！

身心劇痛分離時，你正在為自己創作解苦。你說過：因為生活種種，不得不面對這一切，不然只要扮演作曲家的角色多好，就是因為不可能了！這是台灣華人社會，我們還沒這樣的優渥命，只好轉變。重點是明天不會後悔今天的一切。

再多的煩惱痛苦或無奈，就只能留在心中一秒鐘，下一秒就要想怎解決……難以自拔的癮頭，我經常病態到在為自己或當下配樂，甚至在面對最困難的事務片刻，也有時會突然身心分開各自幹活，不是心不在焉喔，是在忙著配樂，真是很沒救。

再三十秒到。

清明節，我落入工作的愁緒裡，你卻開心地想看我的新書，以多則簡訊又以電話要我再等一等，居然又傳來簡訊，這回短短地幾個字：「再三十秒到。」才剛看完簡訊，一抬頭，你已出現在我面前。我實在沒好心情，皺眉對你說：都到了，幹嘛傳簡訊。你笑得燦然對我解釋：「求個心安。」

為了對電影幻聲交響SHOW首演負責，即使累到危及性命，仍以超強的意志力撐到指揮完最後一首，你向死神說「再三十秒再三十秒」，撐到布幕邊，避開觀眾，壯烈地完成你的劇本，跨界至天國繼續音樂使命。你做到了！

你說過：許多劇本都喜歡讓觀眾以為是所見即所是，可是走到後來都會整個反轉，叫大家驚奇不已，因此，現在的劇本是這樣的安排……

沒人知道你準備了什麼曲子當安可曲，你想給個驚喜，你想自己彈奏演出《豬八妹》小段音樂呀。如果你認為文字可以激發音樂，音樂的世界充滿了各種畫面，我慢慢地隨你說的「想像空間」描摹。

你時常提到狗查理、兒女家人、朋友及工作……的心情。很喜悅次年有新的電影音樂作品、很希望八月十九日的晚會讓情同父子的李行導演開心。四月三日你們幾個家族跑好幾處掃墓，很快地，清明節墓園加入了你，樂飄揚。

你提出：讓我先以我個人而不是我公司，試試看，讓我來當妳的經紀人吧！（你的個性與處事方式應該很不同，當你這麼建議時，我思考很久很久。我也反對你計劃購買我的書一千本，置放在八月十九日音樂會現場。）讓我來當妳的經紀人吧，會有妳創作的系列小說《豬八妹》的音樂、動漫、影視節目……即使你多麼忙碌，總還記掛著問我：要我幫妳處理事情嗎？這對我來說是小事。我

回答你：怎會是小事？你的才華是豐富世間的大資產，得把時間多留給你自己。

八月六日是農曆七夕，你找我見面，問我：做完八月十九日這場音樂會，我想知道妳會退回以前的樣？還是繼續擴大？（可見你也了解我頹廢、不積極的生活模式。）說完，你頑皮地學我戴墨鏡的方式，我假裝沒看到，更不知該怎地回答，你居然說：休息一天，對我來說太多了。（你是工作狂？你不喜歡休息？）休息的定義該改變了吧，劇本可以隨時更換、生命會找到出口。

擷詠，安吧！（雖然，我不可能不哭泣）我的豬八妹作品總會有她的因緣。

二○一一年三月十八日，你找我第二天吃簡餐，你自己不吃蛋糕，卻堅持要我加點蛋糕。就是這天三月十九日吃喝聊，我才確知是你生日，我問你：「今天有人為你慶生？」你說，你從不過生日。（在公祭日看到你十幾年前與家人歡度你的生日，我深為你的家庭錄影畫面感到欣慰。）當晚，月亮大得驚人，圓亮亮黃澄澄，月球降到人間，幾近落到地表面。那是氣象學家說的：「月球最靠近地球的日子。」三月二十日凌晨（三月十九日半夜），你來簡訊哈哈大笑。

於是……月亮，是這麼倒數計時離開人間。

回想起，你不怎吃東西，卻也因為聊著聊著，你吃了起來。六月，你牙疼

難耐，又開始不吃東西，寧可找我拿止痛藥。勸你去牙科診所，你終於去了。怎知，最後的生死大關，你身邊沒任何藥物。看著你幾近沒了氣息，我可以怎麼為你預備藥物嗎？你曾跟我說你的身體很好，好與不好的說法是什麼呢？

偶爾瞧著我受傷的這隻手，也是你緊扣住（舞台上等待救援中，當你被抬上擔架，依然緊扣住我的手），至今仍帶著印痕的手。很難想像，你怎地不在了呀？你好嗎？別再大意，記得、千萬千萬記得珍愛自己。

擷詠，安吧！（雖然，我不可能不哭泣）朝想像空間前進，也請繼續服用你說的靈魂維他命。將有向日葵迎陽也向月、乘風、越嶺、點水⋯⋯燦爛！

月亮，即使是這麼倒數計時離開人間，當太陽升起，月，隱在夜之後。月亮依舊在、太陽依舊在。月與日並存。

注：此篇文章原發表於二〇一一年，二〇二一年將本文略為補注。

音樂戰神　史擷詠

史擷詠　是天上的一柄寶劍

寶劍　揮劍瀟灑……無盡……永恆了

當他輕手　一揮

音符精靈閃耀而出

身上隱形的翅膀　化成火箭　躍飛

沖天一飛　飛、躍、升

上

雲端

風是指揮的手　雷是音效　雨是音符

雲是舞台　雷是音效　雨是音符

因你而交會

水‧火‧陽‧月

當死神說：「你來吧！」

宇宙說：「史擷詠，恆存於無法拘束的雲天頂端，正奏演著音樂。」

史擷詠說：「我很自在。」

注：二○一一年八月二十六日，大約○點時辰疾赴醫院。媽媽突然地從普通病房，首度轉入加護病房。焦慮的奔途中，以心默寫此短詩。或許文字粗淺，卻是揣度憶念史擷詠往生後狀態的初衷，而不更動任何一字。也在多次於中學的演講中，讓學生了解他的音樂作品，以及唸這首短詩。

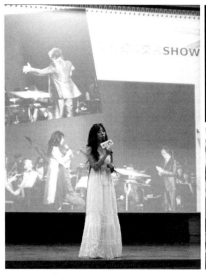

不放棄 的 精神

紀念 音樂家 史擷詠 老師

① ②
　③

圖說：

①TVBS新聞台主播謝向榮在「一步一腳印」的節目中專題採訪「影像扎根計畫」。當時，工作人員齊聚台東，吳孟樵正以史擷詠的精神為例，在台上為台東高商學生們演講。演講的簡報背景是二〇一一年八月十九日的演出畫面。（圖片提供：吳孟樵）

②吳孟樵製作的簡報之一。（圖片提供：吳孟樵）

③二〇一一年九月與史擷詠的學生小朝在台北愛樂「史擷詠紀念展」一角落談話，畫面前，正好是史擷詠的照片。（伊莎攝影）

《凱撒必須死：舞台重生》

——共振的力量

死、生，還真不是可以輕鬆的言說論斷啊！

羅馬帝國故事、內戰、凱撒與屋大維（Gaius Octavius Thurinus）、安東尼（Mark Antony）的名聲從未消失。如今，義大利的塔尼維亞兄弟依然雙導演，將莎士比亞的劇本改拍成這麼具新意的電影。

很難想像義大利專門羈押重刑犯的監獄，可以從受刑者中面試，遴選舞台劇的角色，全由重刑犯來演出。沒有女性角色參與演出，這是導演有意的思維？

在試鏡過程裡，可以看到這些二人做自我介紹時的各種表情與聲調，有柔有剛、稍羞怯、或突起怒火……。搭配他們的真名、犯下的案子、判下的罪責與刑期顯現於銀幕。

這些重刑犯被確立角色後，排練排練，即使是晚上在房舍休息了，也記錄下

他們的言談，這些人與歷史人物重疊，與情感經歷連結，產生了共振的力量。當白天「放風」伸展四肢筋骨時，居然也是劇幕的演出。警衛、其他犯人又是怎地看待他們投入於歷史人物？

此劇以布魯托計畫刺殺凱撒、刺殺成功、凱撒死、自己也得一併赴死做為劇情的頭尾相連。隨著片尾字幕，當這齣舞台劇左右方的人物站立於舞台，很像是照片或畫像，隨著戰鼓，突出自我價值與歷史的生命情緒。這一幕，映在我心裡很久很久！

舞台上的人物對映凝視，魂靈復活，凝結出一種「力量」。他們的力量與悲劇，讓我在心底閃現《水滸傳》人物。雖然，凱撒、布魯托與水滸的立場、精神不同。

力量，未必需要大氣勢大戰場的畫面。力量，可以是這樣展現！

八十多歲的兄弟導演，將舞台劇如此呈現、又經剪輯成電影。組織、架構如此地純熟、練達、又深具創造性。感染了觀劇的人、影響了演出的重刑犯。其中一名演出者感慨地說：「接觸藝術後，我在牢房像監獄。」（似乎是他以前坐牢的感覺並不覺得羈困，而是自從參與舞台劇演出後，心靈受到震撼。）這就是藝術的力量。

電影音樂超傑出，烘托出全劇的意境。作曲人之一是導演家族成員，真是令人激賞！

二○一一年八月在中山堂指揮電影音樂的作曲家史擷詠，身體消亡、注定在舞台上揮別人世；他作的音樂必然存在。他愛看電影、看片量很大，應已看過這些電影，尤其尤其……

是從內心傾聽電影音樂。

不落幕

看起來不免一死的生命，其實是永恆的；

看起來永恆的世界，其實是死亡的獵物。

漢娜・鄂蘭（Hannah Arendt）評析德國作家布洛赫（Hermann Broch）的文學，將塵世的時間與存在關係，做了以上的敘述。

我們也可就著霍金（Stephen William Hawking）的重要著作《時間簡史》（A Brief History of Time: from the Big Bang to Black Holes），以及多部電影或小說談到的時光機器、造夢機器、蝴蝶效應……企圖探討的是：更易時間，是否能夠改變所有已發生、將發生、未發生、或根本不會發生的事。

電影《全面啟動》瞬間高樓聳起、場景變幻神奇。這些的確在夢境裡可以快速地建構，心、靈魂、潛意識的速率，遠比意識裡的想像來得細膩深遠。年幼

起，我的彩色夢境多半是恐怖的奔跑的，也有過每年重複一模一樣的夢，只是主顏色對調，其餘不變。偶爾出現過預知夢、託夢。更多的是走在一棟棟或新或舊的房子，穿越時空與不同年代。那些建築、內部陳設、密櫃……我自然地進出；卻也常在回家的路上迷路。夢境是檢視自己最安全的環境，安全又傷感地……看到糾纏的結，新夢與舊記憶重疊。

李奧納多在《全面啟動》有造夢能力卻怕造夢，是怕潛意識被發現被入侵，怕陷入最深層的傷悲。心靈活動是觀察自己的線索，也是保護自己的最後防線。透過夢，我見到自己深層哀痛的源頭。

二〇一一至二〇一二年，短短一年多，我的生活裡發生四件生死事件。每件幾乎都屬突然。他們與我的因緣深得令我陷入自責，明知不該自責，明知生有時、死有時。記憶綿長、遺忘是哲學。但我想記得，陷入夢裡再造記憶，記憶的記憶……是種境界，每一個生命自有其姿態。

心・魂・存・續

波蘭導演奇士勞斯基（Krzysztof Kieslowsk）探究的人性，如一絲絲一滴滴不同滋味的水注入靈魂。他長期請波蘭作曲家普萊斯納（Zbigniew Preisner）為他的

影片配樂，音樂情感深切幽微又濃烈。當他去世後，再也看不到他後續的影片，我感到心魂上的孤寂。後來，想通了，他的那些作品恆存呀，哪需要一部接一部地拍下去。

彼得‧傑克森的電影，我並不是每部都喜歡，小說改編的《魔戒》最讓我著迷。人與世界相通的元素，充滿「靈」的氣息。亞拉岡（Aragorn）是我最喜歡的角色。當第二集上映時，我深深嘆息：第三集上映後，所有的一切都將結束嗎？想通了，他們在精靈國度，也在影迷心中。（《魔戒》歷經二十年後，在二〇二一年以２Ｄ、４Ｋ及ＩＭＡＸ ４Ｋ版本重返大銀幕。）

《不落幕的文學愛情電影》書裡紀念音樂家史擷詠，是意外加入的部分，收錄自我發表過的文章（包括擷詠成立的「ＴＦＯ網站」裡，他邀我寫的專欄文章，網站已於二〇一三年消失）。

經我安排，感謝音樂達人宋銘立即在他的節目裡安排時段訪問史擷詠，宋銘說：「電影音樂就像是心靈喚起的小盒子，有個空間可以跑出來。」在擷詠往生後，宋銘又特別地以蘇芮的歌曲〈牽手〉為主題紀念他。還有他的家人、工作夥伴分別追憶著史擷詠的音樂。文化評論家藍祖蔚與史擷詠的電影音樂淵源很深，藍祖蔚以深長感人的多種方式，持續地記憶這位很特別的音樂家。

史擷詠的作品廣闊地涵蓋電影、電視、舞台劇、廣告、電玩、兒童音樂，為「高雄世運會」作曲與擔任閉幕式總製作人，也引進法國的「瘋馬秀」（Le Crazy Horse Saloon）……經常身兼創作者與製作人等等角色。二〇一一年，第一次，我們有機會坐在窗邊長聊，他說我的模樣不食人間煙火。聽過太多人對我這樣的「形容」。部分原因是我長年幾乎與很多人事物保持距離。那一次，他不知我著、注意力也很集中，更因為我很恐懼於所謂的人際關係。第二次見面是當天他傳來多次多次從哪個死別的悲傷地走來，我從沒告訴過他。見了面，他不知我正從哪個荒唐地走來。多年後，我多次的電話簡訊才找到我，

仍偶爾走在荒唐地。而今，不了！我愈來愈能能抓得住自己。

從第一次與之後幾次的談話，隱約知道擷詠生命裡少了什麼。他貌似熱情、言談熱情，但我幾次跟他說過，他沒溫度。他詫異地問我什麼意思。我說這只是感覺，還說不出真確。二〇一一年八月，我們提到劇場導演李小平的熱情，我說那種熱情有溫度。他說：「小平連眼神都是熱情的，肢體當然也是熱情的。」接著，擷詠敲著自己的左胸口說：「我是心裡熱情。」而今，他尋到生命裡真正的熱情？二〇一一年初，他提到與二〇一一末日有關的災難片，同理心升起。哪知，他自己無法看見二〇二二年。他曾以兩手拳起的指縫作比喻，每一次在危急

時，他總能從縫裡安度。「真的！」他加重形容。最後這一回，他是過不了關？還是「已過萬重山」？

他曾給我他的音樂，要我自行想像。當下的感受是：非常優美，恬靜裡帶著些微的痛，建議他做場交響樂指揮。果然，他就在八月，一人身兼多種角色，執行電影交響樂的演出。於他往生後初期，我才大量地聽他的音樂，他的音樂恢弘大器，熱情浪漫纏綿，更深的是悲懷。即使是壯闊的曲風，都埋著拉扯似的悽訴。於是，我幾乎不忍再聽。

他最忙的時候，說他越需要聽我說故事，我以為他忙碌不堪，該專心工作，於是不再說故事。直到二〇一一年八月十九日「電影幻聲交響SHOW」中場休息時，我臨場對他說了故事，沒想到故事成了死神之地，而親見他瀕死現場。這樣的死亡魔境，不是身歷其境的人，是很難體會的。他以為他從事「安全」的行業，事實上，他是上了「戰場」，死神走向他，而一隻兇暴粗鄙的「魔」推撞我。當時的荒謬境抵不過悲來襲，魔終究是魔，無法了解靈性世界。史擷詠建了一道牆，本是安全的，卻倒塌了，魔們趁勢作亂。他說我憨，就保持憨吧。憨，能讓生活不被侵犯。倒是他鑄造的一把劍，仍在。他曾反覆說：「孟樵，妳是我見過最敏感的人。」我認為，他直到往生後，才能真正見識到我的敏感吧。只

是，我好奇他的能量怎那麼神奇。

永恆是：不肯死去的記憶

很少遠行，二〇一三年刻意到遠方的城市拜訪一位充滿故事，堅強了不起的作家長輩。她的經歷或許可以幫助我早些面對某些家人去世的事實。在遙遠的、高海拔的城市，醒過來的第一個早上，布滿我視線的是：美得不可思議、美得湛藍的天，好像可以直接觸摸到雲彩。第二個覺知是：我居然可以睡得很扎實，真睡著了，沒有驚醒，沒有夢境。瞬間滋生幸福感，雖僅僅維持幾秒鐘，卻很難忘懷。

接著，到另個城市，微雪飄著……人生有很多事件都屬第一次，各有滋味。

注一：此篇文章節錄自二〇一三年七月二十日爾雅出版社社慶時出版的《不落幕的文學愛情電影》的「後記」。特別感謝隱地老師早就邀約書稿，也同意我收錄紀念史擷詠老師的篇章於《不落幕的文學愛情電影》的「輯二」單元。且二〇一一年八月十九日，隱地老師與林貴真老師受我之邀，到中山堂觀賞音樂會。而今，這些篇章，於二〇二一年也經隱地老師同意收錄在秀威資訊新銳文創的這本新書裡，另做些小補充。

注二：史擷詠在接受宋銘訪問的前一晚與我通電話，第二天他受訪時，剛到達電台打電話給我，一聽見我的聲音，他突然懂得我沒去電台。我主動幫史老師與電台負責聯繫此活動，陰錯陽差似地，不曾想過要一起受訪。而他在上完節目後，又打電話給我，我卻

紀念　音樂戰神
作曲家史擷詠
跨界天國十年整

因與剛自歐洲返台的朋友正在咖啡廳裡，無法與他談話太久，但也在電話裡聽他愉悅地說話。直到他講了大約二十幾分鐘後，我不得不跟他說我得掛斷電話陪朋友了！

八月九日，是史惟亮基金會與幾個單位聯合舉辦的「愛樂傳習——兩岸四地青年音樂家音樂會」，史擷詠於當晚打電話提醒我之後，站在廣場上等我許久，但因我始終走不到正確的入口處（感謝當天中山堂的警衛與基金會的一位小姐帶我走）。再因遇上「白目人」，正起無名火之際，訊號通了，又因現場通訊品質導致彼此連不上音訊。

詠走過來找到了我。臨入場前，他小心翼翼地自他口袋內取出特別保留給我的票券，還說：「這是最好的位置。」他親自帶我入場，又介紹他的幾位朋友給我。中場休息不到○．一秒，他立即從後台打電話問候我。總之，像這樣的錯別又錯別有幾次。在他離世後每想起這些，我感到很抱歉，也感覺猶如秋夜裡遇到赤夏遇到詭魅的迷障，怎不傷感、怎不抱憾……

《不落幕的文學愛情電影》
（圖片提供：爾雅出版）

二〇一四年，記憶作曲家史擷詠四章

第一章 微記作曲家史擷詠

我的腳太小太瘦薄，總買不到合腳的鞋，因此對鞋店的鞋，總沒興趣看，卻愛把眼光溜在行走的人們腳下。鞋，可訴說的故事，多著咧！曾一系列地以腳與鞋子的意象寫過十來篇短篇小說（收錄於二〇二〇年出版的短篇小說集《鞋跟的祕密》），此題材停筆多年，萬萬沒想到，是史擷詠的鞋子，讓我以鞋記憶他往生三歲。三年，得以多少個步伐計數？

宋銘曾邀我到他授課的華梵大學演講。我們沿著山景石階走著，傍晚的霞光環繞層層雲霧，飄渺如置身仙境。宋銘在主持的節目裡多次紀念史擷詠，於是，

我們的話題自然聊到史擷詠。

史擷詠致力於教育推廣，他認為：光講科技和藝術，只是一種死板的專業數據。器材的整合最是枯燥、不切核心。真正對的、好的科技藝術呈現，是要有更強的故事與感動，才能刺激藝術家與科技執行者有所依據來創造出這一切。

他肯定文學的影響力，認為是最具靈魂，也是最難以表現的部分。憶起史擷詠在師大附中演講時，提到深刻影響他的書是卡夫卡（Franz Kafka）的《蛻變》（Die Verwandlung，另譯《變形記》）。當下，我嘆乎原來這是為何我感受到了憂鬱氣質，然而，史擷詠是個積極改變惡劣環境的奮鬥者。如今想來，我最鍾愛的書《水滸傳》解救不了他當年身處的世界。

二○一一年八月，史擷詠在演出的舞台被抬上擔架後，舞台上留下他的一雙皮鞋，我恭謹地以雙手扶握著。這雙離開史擷詠身體的鞋，灰撲疲憊，與他當晚灰亮亮的西裝不同。西裝衣褲看似精神，卻貼不住他削瘦的身型。他的腳步，一向很輕很輕。而，鞋子道出他的真實歷程。第一回，這麼清楚地看到他的鞋。

這幾年書市掀起一九四九風，王鼎鈞的《文學江湖》（爾雅出版）篇篇讓我驚佩不已。這股風潮還有龍應台的《大江大海一九四九》（天下雜誌出版）、齊邦援的《巨流河》與《洄瀾》（天下文化出版），讓讀者得以回顧歷史。《張學

良口述歷史》（遠流出版）由唐德剛寫來，看東北、看瀋陽事變、看西安事變。生在東北的齊邦援，近年作品述說的歷史即自東北滔滔而來，引人嘆息。史擷詠的父親史惟亮是東北人，因史擷詠去世，看到他親筆紀念爸爸的文章，我才知道音樂家史惟亮曾從事地下抗日工作。據說，紀剛的小說《滾滾遼河》正是那年代東北青年的故事，其中一個人物是史惟亮。於是，我想像著東北人的豪情——在歷史的步伐中。

王小棣監製的紀錄片《目送一九四九》，旁白是史擷詠、配樂是史擷詠。

因緣，我看了幾次，總有不同的感受。感受畫面裡的龍應台、桑品載、管管、瘂弦、張拓蕪、王曉波……感受史擷詠配樂的風格；感受史擷詠在旁白裡與平日不同的聲調，想像著他內心奔流爸爸當時代碎裂的歷史……

我的朋友史美延深耕基層文化多年，在《破報》任職期間曾為此活動刊登訊息，也應我之邀，親見史擷詠三年前的這場演出。史美延用字相當感性，最近曾為新店的山區景色寫下：「好花似滅淚，去留都浮豔。」多麼強烈又具意象的畫面呀，以景映照萬象，可以淒然、可以灑脫、可以回顧……我似乎可從史美延以景抒情的詩句裡，提醒自己為史擷詠的赫然離世尋找生命的意義。

二〇一二年，史擷詠往生一年，我寫下他一歲生日安好。二〇一三年夏天，

我恆世而廣義的戀人在我生日當天自擷詠欣羨的國度回台，我們看著彼此消瘦的臉。夏秋之際，恰巧我的結集書《不落幕的文學愛情電影》（爾雅）出版，書中的「輯二」收錄史擷詠的音樂創作情懷。詩人李進文同樣是當年受我之邀在現場觀看音樂會，幾日內，他將他寫的詩〈音樂家〉寄給我，詩情深刻動人，讓我收錄在書裡，我更是默唸多回。就這一年，今年八月，史擷詠往生三年。

二○一四年，我與十七年沒見的爸爸相聚，遲來的父女緣倍加珍惜。

史擷詠的聲音、史擷詠的音樂如步履，行過歲月，得其所在。於是，我想起他那雙鞋子。偶然彷如看到他步出車廂、或是輕快而來的……

一瞬間。

第二章　滾滾紅塵路漫漫，回顧作曲家史擷詠

進入初秋季節，氣候仍是熾熱無比，甚至是多變，說雨是雨，乍然又是豔陽高照，如同生命可以是這麼輝煌熾烈。作曲家史擷詠，生於春天，在秋季結束人間歲月，至今年八月，往生即將三年。三年，可以是國中生進入高中、高中生進入大學的階段。

他的電影配樂代表作之一《滾滾紅塵》（林青霞、秦漢、張曼玉主演），片

中有羅大佑作詞作曲、陳淑樺演唱的歌曲〈滾滾紅塵〉，歌詞裡有個「愁」字，是秋天的心。史擷詠因過勞引發心臟病的演出當晚，由他製作、親自編曲與指揮的曲目，必然少不了這部片的音樂。他的心已然跳脫出秋的無常。三年，他進入哪個階段，自然少不了可以跳躍的音符。

史擷詠去世後，某回因開會，第一次近距離看見朱延平導演，朱導演說他當時拍的電影《新天生一對》請史擷詠配樂，朱導演讚歎：「他為三分鐘的片花所作的音樂好動人呀。」可惜，因他去世，這部配樂必然無法由他來完成。我不得不憶起他剛接此電影音樂時的心情，樂於以創作激起不同的火花。

就在史擷詠昏倒訣別人間的那場演出裡，我上台導聆時，是第一回聽到這段音樂、第一回看到這部片的片花，畫面是周渝民對小小彬說：要忘掉。

於是，我臨場將這句話加入我寫的導聆語詞，並且，在下半場導聆時說：

「剛剛我們聽到《新天生一對》的對白：要忘掉要忘掉。

越想忘掉的，越忘不掉。

當我們閉上眼睛最期待看到的是什麼、最恐懼看到的影像又是什麼？關上耳朵，還會害怕聽到的是什麼、最想聽到的聲音是什麼？」

我們曾聊到勇氣、勇敢、恐懼、擔憂……的話題，也曾感慨於《滾滾紅塵》

編劇三毛，以及某些音樂創作者的死亡。而他自己的死亡篇章，即使他沒預想到是演出當晚，意外上演了劇外劇，讓死亡留下傳奇的音樂歷程，是浪漫、也是壯烈。那場演出，再熱烈的安可聲，最終是心底無數的吶喊。失去聲音的吶喊，不只是聲音的另種表現，甚至是更強烈的聲音，也是境界。史擷詠讓音樂與他自己的死亡，化為舞台獨特的音符。

正在打這篇文章時，筆電的音樂傳來熱門舞曲，是瑞典浩室黑手黨樂團（Swedish House Mafia）與瑞典籍歌手約翰‧馬丁（John Martin）推出的單曲〈Don't You Worry Child〉，樂團解散後的世界巡演，讓這首歌形成旋風。歡唱愉悅的曲風下，實則是深意的祝福。

無論是哪種形式的音樂，我依憑直覺感受，如同我當初在那場演出導聆說的：「跟著音樂一起呼吸一起對話，讓音樂陪著我們的心更柔軟、更勇敢、更堅定。」

提到人生種種，史擷詠認為自己不都是那般地堅強好動。即使是人生遇到黑暗期，一旦進行配樂，透過音樂的布建，史擷詠說：「我就可以洞悉電影中的人生和心境。」他崇尚文學的力量，喜歡閱讀某些書某些文字，曾說：「妳的文字，讓我有強烈的影像和情境感受。」

此刻，有幕景象行過我眼前：

一隻老鷹飛向雲深處清理牠的羽翼，霎時鼓聲轟隆隆，擊·響。千軍萬馬的氣勢自雲端奔來，天裂、地震。於是，天候開始有了名叫下雨的氣象。老鷹改變牠的飛行方式，穿越兩道彩虹之後，輕撥雲層裡的音階，數著……數，見到傳說中的太陽，一個都不少，有九個太陽哩。如果十是個圓滿，那麼，另一個太陽在哪？

史擷詠的音樂不只是春與秋的旅途，還有無數的冬季與夏季。即使世界向來不美好圓滿，太陽並未消失，老鷹持續飛行……

第三章　青春無悔

青春一溜煙，生死一轉瞬。時間，像是塊大軸，怎地繼續轉動，因人因緣……而異。

二〇一四年八月，作曲家史擷詠往生三年。想像著：大軸往下一個階段滾動。我嘗試著將記憶之軸往回，找出我第一本電影書《青春無悔》（幼獅出版）。書封腰有作家子敏、隱地、簡媜為這部電影寫下他們的感動。這是旅美導演周晏子首次編導的電影（中影出品）。當年入圍金馬獎三個獎項：最佳劇本、

最佳電影音樂、最佳錄音獎。

史擷詠早在二十幾歲與三十幾歲時，分別以《唐山過台灣》（與左宏元共同獲獎）、《滾滾紅塵》獲得金馬獎最佳電影音樂獎。之後，為《青春無悔》配樂，也為這本電影書的結集，親筆寫下幾千字的文章〈世界觀的音樂感情〉，極為抒情，且豐茂地介紹台灣數十年的電影音樂轉變，又是如何與世界音樂接軌的脈絡，可以當做電影音樂歷史研究。於此文，節錄一小部分他的文章，從中理解他創作時的想法：

「音樂對於一部電影來說，具有輔助情節、烘托演員表現、製造氣氛，以及將導演所表達的抽象情感表現出來的作用。好的電影音樂是存在於影片進行中，卻不會搶戲⋯⋯

當初在討論音樂的作法和預算的時候，我本想用電子合成器來做。因為合成器可以模仿很逼真的管樂和不是很逼真的絃樂，然後找到八到十位樂手來演奏絃樂部分，再把假的絃樂疊在下面，真的絃樂則在上面表現出來，不仔細聽是聽不出來假的成分在裡面。然而，我知道這是不實在、不耐聽的東西。合成器是沒有情感的，是直線的，沒法表現音樂的抑揚頓挫，八個十個樂手的表現力也是很薄弱的⋯⋯

在樂器配置方面，我以絃樂器為主，因為它們是所有樂器中最有生命力的，無論和絃、旋律、對位，都能有最細緻的表現，最能將情感表達出來……此外，搭配一些音色比較柔和的木管樂器……。」且看，他怎地執行《青春無悔》的音樂理想，以交響樂演奏規格錄製真實而壯闊的樂曲。當年這張電影音樂由滾石唱片發行。細品，如他所說：「情感澎湃、綿長。」

敬，音樂人生。

第四章　倘佯音樂之河三年，電影音樂家史擷詠

台北市區裡，很難得有這麼一座獨立式的建築，拱形的一扇扇窗子映著戶外一株株的樹，白天，綠意裡閃著秋陽的金光，川流不息的車子竟流過三年，超過一千個日子。

如果是一千個日子？

去世整整三年的作曲家史擷詠感慨於他所歷經的電影音樂歷程，他說：

「從二十多歲的熱血電影音樂人，就這樣一覺冬眠已五十多歲了，就算電影工業再起得多茂盛，已不一樣了。台灣電影的夢……」這樣換算，他的創作路走了一萬個日子吧。他並沒有冬眠過，他是期待於更符合夢想的電影國度。他是多麼心

繫於一部部的電影音樂，視之為完整的創作，而不僅是一首首的曲子。二○一一

年八月他去世，來不及完成剛接下的電影音樂理想。

離他過世的時間再往前推幾個月吧，我曾告訴他，我很喜歡菲利普‧葛拉斯

的音樂，覺得此人的專注與熱力，讓我感受到：真正的生活實踐者不需掌聲，內

在靈不虛空。

事實上，我覺得史擷詠創作音樂時，也是這樣的心靈狀態。

是語言魔咒？

史擷詠以死亡實踐了冥想中的世界。他，前往某個國度。他，震撼了許多人。

即使是因過勞引發心臟病的演出當晚，他竟然可以這麼控制「場面」，獨撐

到舞台布幕邊。當其時，掌聲與安可聲不斷，他不需要這些外在形式的光環了。

電影音樂可以單獨存在，跳脫出銀幕，只剩樂曲與想像的畫面。

偶爾想像他的時間之軸在哪個區塊？是停歇？靜止？漂流？時光是移前往後

或凝定？我不得不以小說、電影的表現形式來思索不同的時間軌道，甚至是超脫

世俗想像的軌道。

去年，流行音樂作詞家陳樂融在他主持的節目裡問我：「電影真的可以幫助

我們解惑？」我們都知道要到達解惑的程度，很難。但是，好的創作品可以幫助

我們做點心理準備。

拱形窗的後方有幾片長型窗，可見重新施工的小公園於近日終於完工，公園的另一方是新建的大樓，長長的幾盞吊燈環著高聳的牆，在晚間，像極了《美女與野獸》的城堡，建築物裡是否有人類幻化的桌椅？我偶爾坐在這座小公園的長椅看著一切的變化。

史擷詠曾為他的音樂作品寫下：「我所崇尚的音樂創作風格是自然的表現，也就是多使用自然的樂器，即使是電子合成器，也要尋求屬於自然界的情感音色。」

現代樂曲的創作與呈現方式或許一直在改變，但，內在情感動人與否，才是音樂的本質。

自自然然地……

我偶爾坐在這座小公園的長椅，祝福史擷詠：

處於安然的音樂之河，與天地銜接，再無風浪。

注一：所謂的「記憶作曲家史擷詠四章」，是這四篇文章皆於二〇一四年八月史擷詠去世三年之際，各別刊登於四家報紙雜誌。

注二：史撷詠在二〇一一年六月十一日師大附中演講活動安排時提到：「如果光講科技和藝術，只是一種死板的專業數據。器材的整合，最是枯燥不切核心。真正對的、好的科技藝術呈現是要有更強的故事與感動，才能刺激藝術家與科技執行者有所依據來創造出這一切。因此，我們這次題目最重要的靈魂，也是最難的一部份，那就是吳孟樵，她給我們很多創意的啟動。」（其實，該是我感動於史撷詠老師的悉心安排。）

當音樂響起，
你想起誰

《滾滾紅塵》

——追憶發燙的故事

蒼茫白雪的大地，隨著一個蒼老無力的聲音，追憶他過去的情史。情史的焦點在於才華洋溢的女作家韶華（林青霞飾演）身上。愛情在大時代之下，翻了幾翻，歷經不同的政權。權力的象徵來自：韶華原生家庭裡的男人（爸爸）、來自抗日之戰、來自國共內戰。她不參與政治，只因愛上一個名叫能才（秦漢飾演），被稱作漢奸，極具桃花緣的男人，而以一生去實踐愛。

熟悉張愛玲作品的張迷看到這部電影，自然地會聯想到這裡有很多張愛玲的「影子」。張愛玲的多本小說犀利地刻畫人物，既精準也很冷冽，顯現她是個以「距離」就能直穿人心的敏銳者；但是面對自己的愛（世人都知她的愛給了胡蘭成），變得很糾結，即使再遇其他的愛情，都難以成為撞擊內心的愛。

張愛玲過世將近十四年後，二〇〇九年出版的《小團圓》曾讓我不忍心看到

她這本完成於一九七六年，看上去是很私密的著作。感受得出她筆下細瑣而流洩的情感，多麼牽引她之後的人生路。《小團圓》裡的九莉與之雍，不就是《滾滾紅塵》嘛！愛，不僅在於兩人的第一眼，也在於彼此的才情，還有他開啟了她無法忘懷的、更為細膩的，甚至是奪取了最深不可測的部份。

《小團圓》出版前，就有了三毛執筆故事與編劇的電影《滾滾紅塵》。情感體驗豐富的三毛寫張愛玲，模擬女人與女人對話愛情觀。韶華連續問好友月鳳（張曼玉飾演）兩次：「女人的身體是不是會跟著心走？」以及，當韶華希望月鳳不要與男友冒險去開會，月鳳回答：「一個女人找到她心愛的男人的時候，就是最危險的時候。」又說：「他把他的心交給夢，我把我的心交給他。」月鳳與男友被槍殺了，回不到人間與她共處了。她倆的友誼，是這部片裡很動人的部分，當年出道不久的張曼玉演來非常的俏皮可愛。至於，愛情對應身體與心的說法，我認為是見仁見智。

愛情很無奈呀，韶華遇上對愛軟弱的男人，但也遇上對她一逕地只想付出的布料商人（吳耀漢飾演）。愛情浮沉的際遇與人生在岸的哪頭，導演嚴浩（也在此片演出）有好幾分鐘的大場面，將民眾以大量紙鈔、黃金擠兌物資，以及大批人潮爭相上船的恐怖景象拍得怵目驚心。**歷史背景突出了愛情於人世是多麼的**

小，又是多麼的大。小得如片尾秦漢在雪地蹣跚而行，身影越來越小，個人在天地間很渺小，而歷史的影響是巨大的。

很浪漫的一幕情是韶華領著能才到陽台相擁跳舞，她裸著腳踩在他的鞋子上，也將自己的圍巾裏在他倆的頭上。當時的天地只有他倆，她的世界寧願為他而轉。此時，羅大佑作詞作曲、陳淑樺唱的知名歌曲〈滾滾紅塵〉響起：「……紅塵中的情緣，只因那生命匆匆不語的膠著……終生的所有，也不惜換取剎那陰陽的交流……」可惜這部電影沒有錄製電影原聲帶，但有滾石發行的主題曲CD。

剎那陰陽的交流也表現於他們在大街被臨檢時，她以前抱怨得不到他親口說「我愛妳」這三個字，在此時，他以嘴型訴情，給了她這三個字。注意呀，林青霞的眼神既迷茫又震盪，幾乎是落入深淵，又獲得冀盼。光憑這眼神，她絕對是可以依此片獲得最佳女主角獎項。而秦漢演技的開竅（依然是飾演「負心漢」），是兩年後與張曼玉聯合主演的《阮玲玉》。

參與《滾滾紅塵》的幕前幕後工作人員都是很強的黃金華麗組合，僅以金馬獎而言，當年入圍十二項，獲獎八項（最佳劇情片、導演、女主角、女配角、電影音樂、電影歌曲、攝影、美術設計）。下了銀幕，部分人物的真實故事，也是

沸沸揚揚。監製徐楓早期是飾演俠女的影星，她所監製的作品中，在近期以修復版本上片的除了這部《滾滾紅塵》，還有二〇一八年上映的《霸王別姬》，都可見識到她製片的眼光。

一九九〇年第二十七屆金馬獎頒獎後不到一個月，三毛去世，傳言很多，也可說是金馬的遺憾。音樂家史擷詠年僅二十八歲時即已獲得第一座金馬獎，《滾滾紅塵》是他的第二座金馬獎。他以華美淒惻的曲風迴盪交織劇情，緊扣劇裡的愛，如浪。網路上還可看到他當年及肩長髮、意氣風發地上台領獎。他是台灣音樂史上嘗試多種創新型式的音樂家，二十一年後如神奇劇幕，壯烈地在舞台上完成人間使命。

從任何形式的作品認識創作者，感受他們在歷史中的軌跡，正是紅塵人所要領略的吧。為所熱愛的事物若能如羅大佑歌詞中的「膠著」，必然發燙得亮出生命之光。一九九〇年上映的《滾滾紅塵》，在二〇一九年以修復版本上映，依然要滾滾、滾滾發燙。

吳孟樵攝於國立傳統藝術中心台灣音樂館，「《聽見影像・看見史擷詠》史擷詠逝世十週年紀念特展」，展出日自二〇二一年三月十九日至二〇二一年八月三十一日。COVID-19疫情期間，開放時間依公告為準。（圖片提供：吳孟樵）

跨界天國十年整｜作曲家史擷詠｜紀念音樂戰神

吳嘉瑜，《史惟亮：紅塵中的苦行僧》（台北：時報出版，2002年。）史惟亮
（一九二六─一九七七）是史擷詠的父親。（圖片提供：吳孟樵拍攝於台灣音
樂館）

特別感謝

爾雅出版社發行人隱地、幼獅文藝雜誌前主編吳鈞堯、聯合報副刊主任宇文正，

以及人間福報、台聲雜誌

特別感謝附錄裡，三篇重要文章的作者：

翻譯／編劇／導演周晏子、詩人李進文、作家歐銀釧

特別感謝

國家電影資料館（現在的國家電影及視聽文化中心）兩位前任館長：

張靚蓓（一九五二—二〇一九）老師在館長任內贈送我《電影欣賞雜誌》時告訴

我，電資館這份雜誌紀念「追憶史擷詠」專題的遺珠之憾。她的體貼，讓我留下

深刻的印象。她真是天使，為電影的付出有目共睹。

林文淇教授在館長任內，親自從《不落幕的文學愛情電影》輯二單元多篇文章

裡，選刊其中的一篇〈再三十秒到〉於電資館。雖始終沒機緣見到林文淇教授，

對於他深耕校園的電影計畫與熱心選書及文章的執行力很感佩！

特別感謝，也是深深紀念

音樂家張龍雲教授如此地義薄雲天

特別感謝

作曲家史擷詠活躍的生命態度激發我當時的寫作力

他曾說：「不要謝我，也許是我日後要感謝妳。」

也許，不說謝

而是盡心盡力做好應該做的事

就是最好的生命態度

附錄

史擷詠與學生小朝（圖片提供：小朝）

擷音樂詠

文／周晏子（導演）

初識史擷詠時，我在陳耀圻導演主持的寬聯傳播公司和伊登廣告公司各別全職當企編及偶爾當文案。我想起一位辭修高中同學的名字，三峽住校三年，我們沒同過班級和寢室，也沒機會同桌吃飯、講話。兩人特殊的名字只差尾字，於是我問擷詠，果然那是他哥哥。加上我的名字尾字跟擷詠的只差一點，發音一樣，從此我在心中對這位名含音樂性、正會玩音樂的校友之弟多一分感覺。

那是一九八○年代初期，麥當勞剛被支持陳導演的孫鵬萬兄弟引進台灣，擷詠做了它的第一支廣告音樂，電視上唱得價響。

他為我參與的《山河錦繡》、《中華民國的貿易奇蹟》兩部新聞局紀錄片做音樂，但我擔任場記、導演汪京台讓我掛名副導、徐楓弟弟徐昇主演的台視五集

迷你連續劇《觸電》，是否也是他做音樂，我目前不記得了。

我單飛後，陳導演讓我編導公視《成長與衝突》的單元〈不平則鳴〉，又找我寫連續劇《玫瑰伴侶》，及參與籌備後來寫下台灣電視輝煌史的《愛的進行式》，我知道他也跟擷詠繼續合作，但我仍沒機會跟擷詠合作。

一九八八年完成的一季公視節目《銀幕世界》，是辭修同班同學陳志銘和毛豪寧，以方向有限公司的名義找我拍的，我請了後來早逝的張弘毅做片頭音樂，但《電影可以用聽的──音樂、音效》那一集，我請擷詠當顧問並上節目，就在他那銳意十足的普飛錄音室裡訪拍。他燙著捲髮、口音極好、談吐不俗、風度翩翩，是個理想的鏡頭人物。

一九九○年，我在劉益東導演的汎音達公司接拍天帝教紀錄片《天聲人語》，李行導演找了擷詠做音樂，對故友史惟亮的這位小兒子十分讚賞。

在那段時期，李導演支持我籌拍劇情長片，希望做清新動人的題材，我就計畫這次一定要親自請到擷詠。最後我決定採用作家吳錦發的小說《秋菊》，顯然不願討好當時新電影選材的思維，同時李導演找我進剛成立的金馬獎執委會，最後中影的副總徐立功鍾情此案，發行前我才改名《青春無悔》。擷詠研究故事中客家文化元素在配樂上的要求後，跟我邊哼邊說他將如何從客家山歌、小調擷取

養分，為呼應他的發想，在影片前製期間我特別走訪賴碧霞、楊兆禎、黃運娣北南三位客家傳統音樂家，將蒐集到的資訊提供給撷詠消化。

撷詠跟我思量要「傳統」還是要「不傳統」？我們的意思是，一定要有客家音樂的特徵，但不要太附著於傳統。後來撷詠請北京中央交響樂團錄製我這部台灣電影的配樂，那就是他的「跨界」了——跨古典與現代、跨台灣與大陸。

注：寫於二○一一年十月，刊於ＴＦＯ網站。

音樂家

詩／李進文（詩人）

1

我看見父親從天上趕來
坐在角落聆聽我的音樂，而他睡著了
我從不曉得抵達愛會這麼累
然而他睡得很熟
從序曲就開始感染我

2

劇院飄浮於狀況外

七月半的鬼與星星在門外閒扯

疲倦的灰色像老電影

瀏海帥帥地甩世俗於腦後

注意：每一個拍子都不准中途離席

感情務必到位

累了，要倒也要倒在自己的舞台

落點準確的機率百萬分之一

我聽見掌聲愈來愈遠

像輕霧越過父親慈祥的睡姿

微微睜眼

暗暗看見燈光伸手向我

像大寂靜……伸手向我

3

深呼吸，請觀眾後退一點
驚恐與眼淚一併後退
我要用力吸入純氧，才有力量
搬動我自己的身體
到一個沒有國家的房間
赤裸愛，自由愛
不再幕前幕後了
進門看見廣袤荒寒的沙發上
斜躺一支瘦弱的遙控器
我一按就關掉音樂
再開燈看見無邊似海的落地玻璃窗
一隻蛾像孤寂那麼小
我靠在床頭傾聽
聽無聲

音符跟音符約定要一起發芽

一起成蔭

像天堂深情覆蓋人世炎涼

而飽含淚水的劇院突然瘋狂鼓掌……

就這樣，有一個音符

樂器們再也彈奏不出

4

我在最後一曲聽見霧

霧似乾冰向父親的方向倒下

有一首民歌飄過來抱我上浮雲

電影膠卷糾纏的往事

鬆開了

我微笑而無聲

臉頰偎著父親溫馨如琴鍵的手指

注：二〇一一年八月十九日李進文在中山堂觀賞音樂家史擷詠的音樂會之後，於當月寫了這首詩帶給吳孟樵。這首詩，日後結集於李進文的詩集《雨天脫隊的點點滴滴》（九歌出版），也收錄於吳孟樵的影評散文書《不落幕的文學愛情電影》（爾雅出版）。

在城市裡聽見海濤

文／歐銀釧（作家）

常常想起著名的配樂家史擷詠。

常常重新聽他的作品。

他一直努力開創自己。一九八六年《唐山過台灣》獲金馬獎最佳原著音樂；一九九○年《滾滾紅塵》獲金馬獎最佳電影音樂；二○○三年《同路人（詩說情‧愛）》獲金曲獎最佳跨界音樂專輯；二○○七年《夢土‧部落之心》獲金曲獎最佳作曲人獎……

二○一一年八月十九日，他在台北市中山堂的舞台上指揮，以音樂回顧台灣電影。滿座熱烈掌聲。他指揮完最後一曲之後，因心肌梗塞，倒臥舞台布幕旁。觀眾還在喊安可，但是他來不及謝幕，就倒在自己最愛的電影配樂舞台上。享年

五十三歲。

「要跨進音樂創作這塊領域，對音樂的熱誠必須強烈得不得了，要讓生活中的生與死都跟音樂扯在一起。」這是他曾說的一段話。他生活在音樂裡，音樂生活在他心裡。

史擷詠留下了上百部影視配樂作品以及四千多支廣告配樂。他的音樂風格多元。有的氣勢磅礴，有的莊嚴虔敬，有的溫婉清麗，有的輕靈躍動。他所創作的曲子，繼續在時光裡漂流，與知音相遇。

他擁抱音樂，最後隨著音樂遠去。多年了，我常想起一九九三年我們為《城市傳奇》光碟的一些談話，看著他專注錄音的模樣。

一九九三年，史擷詠和我合作的《城市傳奇．〈台北頂好玩〉音樂專輯》光碟出版。封面是一個敲鼓的小丑。我們一起提供創作，販售所得作為都會發展協會對台北東區的文化活動基金。

「城市傳奇」是彼時我在聯合晚報的一個專欄，寫平日在城市裡的見聞，寫人寫風景寫故事。史擷詠看了文章之後，自己作曲、製作、並負責鍵盤演奏，以八個曲子演繹城市心情。

那是將近二十五年前的事了。

史擷詠說，他在《城市傳奇》音樂光碟中，「嘗試結合詩句和音效，並從描繪的方式譜曲，使整張光碟在聆賞時，可同時具有影像想像空間。」

如他所言，「具有影像想像空間」，在最後一曲〈城市傳奇〉中，他以音樂訴說了像海濤般變化起伏的都市生活。

果真如海濤。這些年來反覆地聽著。有時自己聽，有時和學生或友人分享。

每個人在史擷詠的曲子裡，感受到不一樣的心靈聲響。

我所思索的是自己的人生旅程，從澎湖漁村來到台北，千變萬化的城市，似乎是另一種海洋。

在城市裡聽見海濤。這是史擷詠的音樂智慧。那些音符裡似乎有一把看不見的鑰匙，好像打開城市的每一扇門窗之後，可以看見海，看見想望的湛藍海洋。

長我兩歲的他說：「這些文字都是音符，裡面有音調。」

在文字裡聽見音調。我靜靜聽他說。心想，多麼不可思議的一句話。

他很謙虛。臉上若有所思，我們談話時，他的心中似乎已有音符跳躍。

生長在台北的史擷詠，對城市看得比我更透徹。而我從海邊來到城市，驚訝都會如此奇幻。

那時，熟悉台北的他，特別在簡介裡寫了一段文字：「東區是一個非常特殊

的多元文化社區，她結合了最尖端的流行商家及台北市大多數的媒體傳播事業，更融合了每天從台北各地湧來的各年齡層人士，幾乎可說是台北文化的縮影。」

「基於以上因素，在這張東區藝術節的光碟中將會融入多元及多方向的樂曲表現形式。但我將排除傳統描寫都會庸碌忙亂及紙醉金迷的手法，而改從正面的角度去描寫東區都會健康清新的一面。」他特別標示他創作的思考。

史擷詠從光仁中學音樂班到台灣藝術專科學校主修作曲，一路都受西方音樂教育。縝密的思索，遠勝於那時三十多歲的我。

「我是漁人的女兒。雖然我在城市裡生活。但是，我的心裡仍然是一個小漁村的村民。」當他聽我表達自己對城市的想法時，笑了起來。他說，他喜歡海洋，雖然在都市裡生活，但是他心中有海，一個無邊無際的大海。

許多年之後，我才體會到那是心境形成的海。

這張音樂專輯做好之後，令人驚豔。他的樂曲超越我的文字書寫，富有另一種感覺，每次聆聽總是餘音繞梁。

其中一篇〈恐龍沙拉〉，我寫的是一個喜歡吃青菜沙拉的男子，在夏日的某天嘗著小黃瓜、捲心菜、紅蘿蔔絲等青菜時，發現自己正在變成腕龍，漫遊於溫暖而潮溼的森林，始祖鳥飛過頭頂，翼龍飛躍在空中。他穿過美味的葉子，感覺

自己在高大的樹木和羊齒植物中行走，好像回到家裡一樣。

這篇有點跨越現實的文字，經由史擷詠以音樂演繹之後，不但看見那隻草食的腕龍漫步在森林裡，還看見花、鳥、昆蟲……看見神祕繽紛的億萬年前。

另一篇〈瓶子裡的玫瑰〉，我寫的是城裡一家專賣玫瑰瓶子的小店，裡面有一段：「玫瑰很美，每一朵都來不及盛放，便在含苞時，被做成乾燥花放在玻璃瓶裡。」

他說，但是，音符將帶著玫瑰，跳出瓶子，變成雲朵，在天空飄動。

「不可思議。」我再一次地向他說。

雖然是他依我的文字創作，但是，他在音樂裡所展現的是更寬闊的城市風景，有著繁華之後的沉靜，深深觸動我心。

史擷詠的父親是華人音樂界著名的作曲家史惟亮，開創出自己獨特的音樂風格，開展出自己的音樂大道。他從小耳濡目染接觸音樂。歷經人生，

彼時，我在簡介裡放了一張我在辦公室書架前的照片。作者檔案中這樣的描述我：「寫作一直是她生命中最重要的事。」

今天，我去爬象山，一個人往山裡一直走，走到深山陡坡盡頭。

一九九三年出版的《城市傳奇・〈台北頂好玩〉音樂專輯》光碟，以及內頁附加的史擷詠（左）和歐銀釧的照片。（歐銀釧翻拍此圖，人間福報副刊提供此張照片）

山中有貓，瞇著眼，似睡未睡。牠張眼看我一會兒，又闔上眼。

返回小公寓，夜已深，夜未眠。打開窗，竟然看見海。是夢？是真？或是起因於我再次重新聽史擷詠的《城市傳奇》？

注：本篇發表於二〇一八年十月十九日人間福報副刊。

當音樂響起，你想起誰

城市傳奇

《 台北頂好玩 》音樂專輯

[1]	小丑之歌	3'12"
[2]	恩龍沙拉	3'38"
[3]	瓶子裡的玫瑰	4"
[4]	望遠鏡	4'46"
[5]	頂好地區	3'21"
[6]	走進畫裡的人	4'23"
[7]	太陽的地址	4'55"
[8]	城市傳奇	7'43"

作曲製作：史擷詠
鍵盤演奏：史擷詠
文字：歐銀釧
錄音室：Tokyo JVC Studios
　　　　普飛錄音室
「望遠鏡」口白：劉馥綠
製作企畫：中國民國都會發展協進會
贊助發行：巨石音樂有限公司

▌《城市傳奇‧〈台北頂好玩〉音樂專輯》光碟背面。（圖片提供：歐銀釧）

吳孟樵　作品

敏感躍動的心魂

以，寫作得到沉靜

以，電影得到啟發

以，千奇百怪的夢境透視自己

已出版的書籍：

《鞋跟的祕密》短篇小說結集，釀出版。

《歸鄉》的親子關係與俄羅斯文化：這位導演，讓我想起我爸媽》電影專論＋
散文，新銳文創。（進入博客來與其他書店多週排行榜）

《不落幕的文學愛情電影》影評散文集，爾雅。

《豬八妹》青少年小說，小魯。（此書當時進入博客來與誠品的排行榜前端）

《歡喜回家》彩色精裝版兒童繪本，幼獅。

《豬八妹的青春筆記》青少年小說，幼獅。（獲得新聞局中小學生優良課外讀物推介）

《愛看電影的人》影評集，爾雅。（已絕版）

《二月十四》電影小說與電影劇本，華文網。（已絕版）

《半大不小≠沒大沒小》青少年小說（首次創作青少年小說），幼獅。（獲得新聞局中小學生優良課外讀物推介）

《儂本多情》電視小說（福建·海峽雜誌曾轉載），尖端。（首刷一萬本）

《少女小漁》電影小說，爾雅（嚴歌苓原著；張艾嘉執導。）（這本書同時收錄電影小說、原著小說、電影劇本。已絕版）

《我喜歡我自己——台灣現代生活啟示錄》（簡體版）生活隨筆及採訪集，北京，現代出版社。

《青春無悔》電影書，幼獅。（此書包括電影劇本與幕前幕後訪談；電影當年入圍最佳改編劇本、最佳音樂、最佳錄音等三項金馬獎。）

（＊以上與電影有關的書，附有部分劇照或海報）

261 ｜ 吳孟樵　作品

創作小說發表（高跟鞋狂想曲系列）：

已在皇冠雜誌、工商日報、中央日報發表九篇，其中一篇〈夢裡的高跟鞋〉於二○○○年底，與黃春明先生同獲世界華文小說優秀獎（北京・世界華文文學雜誌頒發）。第十篇編劇成電影，並出版成書《二月十四》。

將高跟鞋系列的部分篇章結集為愛情小說《鞋跟的祕密》。）

（此系列隨著寫作重心改變，而轉為創作青少年小說。慶幸於二○二○年年底，

創作青少年小說與繪本

因為寫青少年小說與影評，而累積非常多場的演講經驗，多針對校園裡的青少年，也有孩童或是大學生、醫學院研究生，也有一般大眾的演講場次，與大型的審片演講活動，是生命熱力來源之一。

青少年小說專欄曾刊載於：

《中市青年》雜誌

《幼獅少年》雜誌

《火金姑》兒童文學雜誌

《小鹿》兒童文學雜誌

報紙與雜誌專欄

曾同時在台北與北京的雜誌有散文與電影專欄

近年：

持續在人間福報電影版寫電影專欄。

二〇一七年三月起，在人間福報副刊同時寫「樵言悄語」生活散文，另以櫻桃為筆名寫「當音樂響起」音樂專欄，持續三年，至二〇二〇年結束此兩項專欄。於今結集「當音樂響起」為這本書《當音樂響起，你想起誰》。

自從開始看試片寫影評以來，至今在報紙或雜誌的影評專欄不曾斷歇，已累積至少有數百篇影評。

曾在：

《皇冠》雜誌、《工商時報》及其他報紙寫「城市愛情」小說。

《國語日報》少年文藝版寫作「那些電影那些人」專欄。

《中市青年》雜誌多年耕耘寫作「豬八妹」系列小說專欄與電影專欄。（之後，分別在幼獅與小魯兩家出版社結集為「豬八妹」小說兩本。）

《幼獅文藝》雜誌寫「電影迷熱門」專欄八年。

《蘋果日報》副刊有吳孟樵「烈愛傷痕」專欄，無意間訓練吳孟樵寫作極短篇短文。

中央電影公司過去的「電你網」網站「吳孟樵專欄」文章，部分篇章已在爾雅出版社結集成書《愛看電影的人》。

其他文章散見於中央日報副刊、中國時報副刊、聯合報副刊與繽紛版、中華日報副刊及其他報紙、雜誌。

大陸和香港曾有意聯合開拍吳孟樵小說「豬八妹」。

大陸的出版社曾洽詢出版吳孟樵兒少書與其他文類。

電視台與廣播電台：

曾應台視、中視、公視、民視、非凡、ＴＶＢＳ等多家電視台專訪評論電影及其他議題。

曾在警察廣播電台與教育電台每週固定談當週電影，導讀多年。也曾受訪於漢聲電台、佳音電台、ＩＣ之音、中央廣播電台與其他電台。

曾主持電影發表記者會。

曾擔任新聞局、文化部專業人士審片委員多年。

編劇：

＊《二月十四》，獲電影輔導金，全片於新加坡拍攝。獲得：美國德州休斯頓影展劇情片金牌獎。

《橘子紅了》，將琦君同名小說改編為電影劇本，曾入圍電影輔導金。雖未形成電影，喜愛琦君作品的讀者，可在中央大學中文研究所——關於「琦君」活動的網站上見到。

＊《我的心留在布達佩斯》，吳孟樵改編自己的第一篇創作小說《繡花鞋的約定》（此篇小說刊載於皇冠雜誌），於中視金鐘劇展單元劇播出。這部片很受觀眾注意。幾年後，吳孟樵以《我的心留在布達佩斯》片中去世的主角為主體，寫了續篇小說《復活記》。

吳孟樵　作品

《出差》，吳孟樵自己最滿意的劇本作品。（尚未形成電影）

＊《婚期》，改編自平路的同名短篇小說，於台視分四集播出。

《吳卿的金雕世界》，負責撰寫紀錄片旁白。（卓杰導演）

另有幾集公共電視作品

撰寫音樂會導讀文章與現場導聆

曾獲作曲家史擷詠之邀於二〇一一年共同為台北電影節活動演講，並受他之邀參與同年他製作與作曲編曲指揮且演出的盛大作品《電影幻聲交響SHOW——金色年代華語電影音樂劇場》（在中山堂演出，有專冊收錄總製作人／音樂總監史擷詠的感言、演出曲目、導讀音樂的所有文章、劇照、工作人員目錄）。吳孟樵負責所有音樂篇章的導讀文章與上下場音樂的現場導聆。這些文章與導聆收錄在《不落幕的文學愛情電影》（爾雅出版）。此活動就在當晚成為史擷詠生前最後一項音樂志業，也是他畢生最在意的音樂形式。這部分的相關文章結集在這本書《當音樂響起，你想起誰》。

新美學56　PH0252

　當音樂響起，你想起誰

作　　者	吳孟樵
責任編輯	尹懷君
圖文排版	周妤靜
封面設計	蔡瑋筠

出版策劃	新銳文創
發 行 人	宋政坤
法律顧問	毛國樑　律師
製作發行	秀威資訊科技股份有限公司
	114 台北市內湖區瑞光路76巷65號1樓
	電話：+886-2-2796-3638　傳真：+886-2-2796-1377
	服務信箱：service@showwe.com.tw
	http://www.showwe.com.tw
郵政劃撥	19563868　戶名：秀威資訊科技股份有限公司
展售門市	國家書店【松江門市】
	104 台北市中山區松江路209號1樓
	電話：+886-2-2518-0207　傳真：+886-2-2518-0778
網路訂購	秀威網路書店：https://store.showwe.tw
	國家網路書店：https://www.govbooks.com.tw

| 出版日期 | 2021年8月19日　BOD一版 |
| 定　　價 | 360元 |

讀者回函卡

國家圖書館出版品預行編目

當音樂響起,你想起誰 / 吳孟樵著. -- 一版. --
臺北市：新銳文創, 2021.08
 面； 公分. -- (新美學 ; 56)
BOD版
ISBN 978-986-5540-49-4(平裝)

1.流行音樂 2.電影音樂 3.文集

910.7 110008781